实验互动装置艺术

曹 倩 编著

中国建筑工业出版社

图书在版编目（CIP）数据

实验互动装置艺术/曹倩编著. —北京：中国建筑工业出版社，2011.5
ISBN 978-7-112-13083-2

Ⅰ.①实… Ⅱ.①曹… Ⅲ.①多媒体－应用－艺术－设计 Ⅳ.① J06-39

中国版本图书馆CIP数据核字（2011）第052993号

责任编辑：唐　旭
责任设计：陈　旭
责任校对：赵　颖

实验互动装置艺术
曹　倩　编著
*
中国建筑工业出版社出版、发行（北京西郊百万庄）
各地新华书店、建筑书店经销
北京嘉泰利德公司制版
北京顺诚彩色印刷有限公司印刷
*
开本：787×1092毫米　1/16　印张：7$\frac{1}{2}$　字数：140千字
2011年4月第一版　2011年4月第一次印刷
定价：**48.00**元
ISBN 978-7-112-13083-2
（20485）

版权所有　翻印必究
如有印装质量问题，可寄本社退换
（邮政编码　100037）

目 录

1	概述
3	**第一讲　互动装置艺术概论**
3	1.互动装置艺术概念
3	2.互动装置艺术的表现形式
4	3.互动装置艺术的实验性特征
5	4.互动装置艺术现状
11	**第二讲　传感器**
11	1.传感器的概念
12	2.开关
14	3.倾斜传感器
14	4.红外传感器
15	5.声音传感器
16	6.触摸传感器
16	7.温度传感器
17	8.霍尔传感器
17	9.光线传感器
20	**第三讲　执行器**
20	1.执行器的概念
20	2.光效执行器
21	3.声效执行器
22	4.动作执行器
23	5.图像执行器
24	**第四讲　控制器**
24	1.控制器概念
24	2.什么是Arduino？
33	3.Arduino与flash通信方法
40	**第五讲　传感器、控制器、执行器的连接**
40	1.制作红外感应LED灯（LED灯的驱动电路，红外传感器与LED灯之间的连接）
42	2.继电器
43	3.元器件参数计算
45	4.测试与制作
47	**第六讲　常用电子元件、工具和实践操作**
47	1.焊接工具及使用

48	2. 万用表
48	3. 面包板
49	4. 剥线钳
49	5. 绝缘胶带
50	第七讲　学生作品解析
51	"风韵"
55	"锦瑟"——水风琴
59	"玻璃盒子"
66	"章鱼"
70	"互动坐垫"
72	"巨石合唱团"
74	"警示牌"
78	"三维导航装置"
80	"玩偶"
84	"互动装置与环境"
88	"墙上的世界"
89	"互动装置文字"
90	"回忆——舞蹈"
92	"发光发声的蝴蝶"
94	"声音罐子"
96	"瓶子的灵感"
98	"灵动"
101	"诗情画意"
103	"融入生活的设计"
104	"听"来横祸——关于开车打电话与交通事故发生原因的研究
106	"细胞"
110	"看得见的声音"
113	"小心——关门"

概述

由于计算机的普及和网络的迅猛发展，以全新的数字技术为基础的新媒体艺术在20世纪90年代末开始在中国迅速地发展起来。互动装置艺术作为新媒体艺术的一个重要分支，它具有互动性、实验性、娱乐性、跨越多种学科性，是一门新兴的综合性较强的艺术形式。它是随着科技的进步和艺术外延的扩大而产生的，在创作过程中结合了计算机和其他数字产品，是以硬件装置媒介为基础的交互艺术，观众可以通过自己的身体或者一个数据界面的移动来和图像或者声音等对象产生互动。它能使观众参与、交流甚至"融入"作品中，并成为作品的组成部分，其无论在表现形式，还是在与观众的交互中都给予了观众新的体验，它的实验性特征及其给予观众的体验感，是互动装置艺术里面最为重要的一个环节。

实验互动装置课程是对互动装置艺术创作中科技运用的一次探索，互动媒体技术的运用不仅深刻地改变了审美实践和作品展示的性质，而且具有独特的转换性、渗透性和参与性以及敢于创新的有机整合的思维与展示方式。实验互动装置所涉及的文理学科交叉是前所未有的，在创作中往往涉及较多的互动技术知识，这些知识对于艺术类学生来说是非常陌生而且在短时间内很难掌握。缺乏对互动技术的基本了解会让学生在构思和制作互动装置作品时受到很大的限制，即使有了很好的创意也不确定是否能够最终实现，或者说能否独立实现。但是，也完全没有必要系统地开辟一套与理工科院校相类似的数理化课程，让学生从头学起。针对这种状况，本课程摒弃了枯燥难懂的技术理论知识，侧重于简易实用的互动技术，通过筛选，提炼出与互动装置艺术紧密相关的技术知识，并介绍常用的能够检测并获取信息的硬件的使用方法来激发学生的创作灵感，最终指导和帮助每个学生尝试制作一件完整的互动装置艺术作品。

课程的核心是发展互动装置艺术理论上的认识和实践的训练，是为了实验与探索互动技术在艺术创造中应用的各种可能性。在理论阶段的学习过程中，有意地去磨炼学生对科学技术的影响下被激活的艺术领域里互动艺术作品的评论和鉴赏能力。

主要的讨论题目是围绕互动的概念以及互动装置技术在艺术作品里如何应用。

在教学过程中将会定义并详细说明交互作用、实验性特征、互动和装置之间的界面连接系统、结构上的设计、人与环境以及内容和使用者之间的关系。这门课程的另一个目的是使学生能够了解并尝试使用到一些在计算机硬件及软件方面的知识，例如：传感器概念、传感器和电脑界面连接、计算机语言在图像、声音和灯光方面的控制等。

通过这门课程的学习，学生应该能够：

1.发展一个评论和分析互动装置艺术作品的概念上的框架，是为了在实践训练中更好地贯穿作品的内容。

2.详细说明和提出一个创新的可以产生互动反应的系统和具有实验性的自然状态。

3.具备把诸多互动媒体的小元素整体化地放入具有交互作用的作品中的能力。

4.在作品当中可以使用简单的计算机软硬件程序语言去控制事件的发生。

我们抱着实验的态度去尝试各种感知系统、信息处理过程、叙述结构等，尽最大努力去呈现新的艺术视觉感受。这些学生作品也许还很稚嫩，也许还不很完整，却是我们对具有实验性的互动装置艺术的一次可贵尝试。

整个课程安排分为三部分：

第一部分主要是介绍互动装置的基础理论知识、互动技术知识和演示相关传感器及电子元器件的使用方法。

第二部分是学生通过调查研究与资料分析提出自己的作品创意，并与教师讨论创意的可行性和互动技术的难易程度，最终，教师和学生共同确定互动装置作品的设计稿件和如何具体实现的计划书。

第三部分是互动装置作品的制作完成阶段，学生需要自己动手或在教师指导下来解决作品的材料和互动技术实现问题，最终由校内外相关专业教师进行指导评估。

第一讲　互动装置艺术概论

1．互动装置艺术概念

　　一件能够感知外界某种信息并做出反应的互动装置艺术作品通常具备三个必要因素：第一是要能够感知外界的某种变化，这种功能通常是由各种不同的传感器来实现的，也就是信息输入的过程，只是能够感知还不行，还必须能够根据所感知的信息做出某种反应，这部分功能是由控制器和执行器来共同完成的，也就是信息的处理与输出。整个互动过程就好比人与人之间的语言交流，所以一件互动作品肯定拥有它自己的传感器、控制器和执行器，也就是接收、处理、输出的过程。比如音乐喷泉——与音乐互动，而不是与人互动——它必定有一个能感知声音大小的传感器，传感器将声音大小的信息传送给控制器，控制器再控制水泵喷出不同高度的喷泉来与音乐互动。　对于红外感应LED灯来说，红外接近开关，或简称红外传感器，是传感器部分，负责感知是否有物体靠近。LED灯是执行器，负责对感知的信息做出反应，也就是亮灯，中间的全部转换电路可以被称为控制器。

2．互动装置艺术的表现形式

　　互动装置强调观众的参与、交流，观众也是作品实质性的组成部分，甚至可以说作品本身就是为观众的参与而设计的，观众是作品意义生成的重要部分。另一个方面，互动装置是通过计算机硬件及软件程序平台、自动化等技术结合计算机输入、输出设备和一些表现性的综合材料。互动装置艺术的表现形式很多，但它主要的表现方式是使用者通过与作品之间的直接互动、参与，改变作品的影像、图形、色彩、声音，甚至意义。它们以不同的方式来引发作品的转化——触摸、空间移动、发声等。新科技的发展不断为互动装置艺术创造新的形式，技术因素成为互动装置艺术的重要组成部分。互动装置表现形式有以网络为互动平台的远程信息系统的观众与作者的互动。这当然不是说观众脱离互动装置而直接与作者进行互动交流，而是通过互动装置与作者建立联系，产生互动，共同完成作品。另外，还有基于虚拟投影的多媒体互动系统，触摸屏互动系统等，可以说多种多样，这些互动媒

体原理有的简单,有的十分复杂,但是系统结构基本都比较烦琐,完成整个创作过程通常需要一个合作团队。基于传感器的人机互动是最为常见的互动装置表现形式,传感器是一种检测装置,能感受到被测量的信息,并将检测到的信息按一定规律变换为电信号或其他所需形式的信息输出,以满足信息的传输、处理、存储、显示、记录和控制等要求。互动装置作品通过各种各样的信息采集设备来对观众进行位置、动作、表情等信息的捕捉,从而改变装置作品的状态。基于投影仪的互动装置是在创作互动作品时应用较为广泛的一类。此类互动作品的系统构成比较单一,通常会由输入设备、PC个人电脑和投影设备三大部分组成。创意主要体现在如何在输入设备上实现互动感知,投影仪提供了互动反应的平台。在创作这一类互动装置作品时,可以充分利用电脑绘图和投影显示的方便,不用自己动手制作各种接收信息的连接硬件。对于初学者来说,无法独立完成输入设备到电脑接口的设计和制作,这项工作涉及太多计算机软硬件知识,同时还会涉及计算机软件编程,也是在较短的时间内无法独立完成的。所以,基于投影仪的显示也在某种程度上限制了学生的创意。因此,在本课程中将不再重点介绍基于PC机和投影仪的互动装置作品。

3. 互动装置艺术的实验性特征

互动装置艺术最鲜明的特征是"互动性",这也是它与其他艺术形式的最大区别。观众的参与是互动装置艺术不可分割的一部分。这种参与和互动使互动装置呈现出"实验性"的性格特征,因为观众的参与使作品表现出一种随机性,作品在与观众的互动中所呈现的最终效果是不可预测的,是随机发生的,它是观众与计算机以及观众集体进行互动创作的结果,并且不停变化着,所以作品具有实验性的特征。互动装置艺术的创作工具非常广泛,包括计算机、数字化产品、各种传感器、显示器、投影仪器、编辑软件以及具有装饰性的综合材料,尤其是硬件与软件的程序编写与设计,是互动装置艺术的灵魂,信号的输入、处理、输出,图形、图像与声音或动作的生成与转换,基本上依托于计算机程序语言的编写处理。这个特点就要求互动装置艺术要不断吸收高科技成果,将其纳入到艺术创作中来,而且要求不断更换软硬件程序的编写来增加作品的互动性及娱乐性,这就使互动装置艺术更具实验性的特征。

互动装置艺术通过让观众以触摸、发声、空间移动等方式亲身参与,借助电子感应、互动器件的输入,与计算机程序进行互动,当这种互动形式介入到艺术

创作中时，互动装置艺术就把作者、参与者、观众、用户诸因素都调动到艺术作品里了。其互动性根本上改变了艺术家与观众的关系，相比其他艺术形式，观众的角色变得无比重要，观众从原来纯粹的欣赏者转变成为艺术作品的参与者，使互动装置艺术作品成为了一个具有开放性的过程的作品，正是不同的观众有着不同的反应，使作品所产生的不同的反应和效果，也成为了作品的一部分。大部分作品都必须依赖观众的参与互动才能呈现出意义。更有甚者，通过观众与作品之间的直接或间接的互动，作品的影像、声音、形态都会发生变化，观众和作品变成了主体，艺术家的角色更像是为观众和作品提供了一个契机，观众在其中创造自己，创造一个自己的现实世界，而对艺术家来说，观众能够在他的作品中实现自我创造，他的作品才算是圆满成功了。互动装置艺术作品本身在很大程度上继承了互动装置的适时性，将观众肢体运动的感应转化为心理性的判断和选择，而这一感应是受众体验娱乐和参与感的关键。

4．互动装置艺术现状

产生于20世纪60、70年代的偶发艺术和激浪派艺术对新媒体艺术以及互动装置艺术的发展起到了重要作用。偶发艺术表演综合了声响、灯光、影像和行为，内容非常丰富，包括有实物、色彩、文字等。这给了互动装置很大的启发。激浪派艺术积极进行跨学科、跨领域的融合，将新的媒体与科技带入到艺术中来，率先增强了录像和电影的表现。由于互动装置可以用任何材料构成，拥有跨越多种学科性和广泛的包容性，很多互动影像的作品都以装置艺术的形式出现。近年来，互动装置艺术逐渐在中国发展壮大起来，很多院校都相继开设了与之相关的课程，本课程主要是介绍互动影像以外的互动装置艺术作品。

"远程花园"是互联网通过一个"网络控制"的机器人手臂，种植与照料种子。机器人可以通过网络对一个指定的花园进行种植、浇水等较为复杂的远程操作。观众也可以参与到这个微型花园的远程维护中，他们通过发送电子邮件对这个微型花园的建造和管理发表意见，进而利用电脑控制机器人进行浇水、种植和除虫等工作，从而实现对花园的远程监控。

"远程花园"作为一个有经验的从事园艺的专业机构，试图寻找园艺的精髓所在。在数千里之遥播种一颗从未见过也没有触摸过的种子，好像是件很机械的事，但它对于生长的基本行为，产生了一种佛教禅宗似的欣赏。尽管培育者对种子没有物理感觉；但种植那样遥远的种子仍然激起了培育者的期望、保护、养育等感觉。

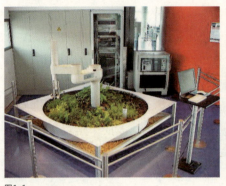
图1-1

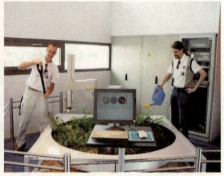
图1-2

即便只是通过一个调制解调器，你仍然能够明显地感觉到花园的脉动和号召力带来的生命的颤动。

1994年创作的"A-Volve"，在这个装置系统中，观众可以通过触摸的方式在电脑显示器上画出一个二维图形，不一会儿，一个形如水母的三维生物便畅游在一个装满水的玻璃池中。生物的形状、活动与行为完全由观众在显示器上画出的二维图形转化而来的基因密码所决定。生物一旦创造出来，就开始在池中与其他以同样方式生成的虚拟生物共同生存、夺食、交配、成长。观众还可以触摸水中的生物，影响它们的活动，与池中的生物产生互动。

图1-3

图1-4

克利斯塔·佐梅雷尔（Christa Sommerer）和劳伦特·米尼奥诺（Laurent Mignonneau）是当今世界著名的新媒体艺术家，他们在计算机互动艺术领域的创作与研究成绩卓然，影响广泛。他们的互动艺术具有"划时代"的意义。克利斯塔·佐梅雷尔和劳伦特·米尼奥诺开创了基于人造生命与不断发展的图像处理程序的新的互动艺术语言。对艺术与现代科学的浓厚兴趣使他们的作品充满了艺术、生物学、

图1-1，图1-2
图片来源：www.telegarden.org

图1-3，图1-4
图片来源：www.interface.ufg.ac

现代装置、行为艺术、音乐、计算机绘图与通信等多领域多学科的相互渗透与交融。

　　I/O Brush是一个新的绘画工具,它可以使孩子们探索并提取在日常生活中所接触的颜色、纹理等。它的刷子看起来像一个普通的物理画笔,但里面有一个传感器嵌入小型摄像机和触摸灯带。在画布上,让孩子们切身地体会并尝试建立自己的"墨水",小艺术家们可以用特殊的 "墨水"去绘制他们自己的世界。

图1-5

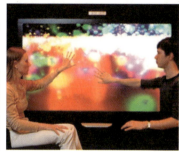

图1-6

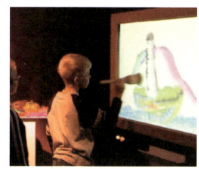

图1-7

图1-8

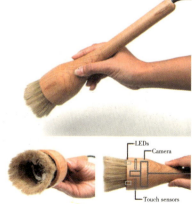

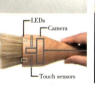

图1-9

图1-10

图1-5,图1-6
图片来源:www.medienkunstnetz.de
图1-7~图1-10
图片来源:web.media.mit.edu

"MusicBottles"系统由一个特别设计的桌子,以及三个酒塞瓶的"围堵"组成,当一个瓶子放在桌子上舞台区,软木塞被拿开时,瓶子就发出声音。

图1-11　　　　　　　　　　图1-12　　　　　　　图1-13

飞利浦设计院发布了两款概念服装,展示了如何将电子元件集成于纤维及服装内部,以表达穿着者的情感与个性。名叫"Bubelle"的"红脸裙"包括两层,里层装有感应器,可以对穿着者情绪的变化做出反应并将其在外层的纺织材料上显现出来。穿着者不同,其表现也不同。另外一个叫做"Frison"的样服是一套紧身衣,可以通过点亮一簇隐蔽的微型发光二极管(LED)来对空气流动做出反应,其对皮肤信号的测量与光线发散方式的变换是同时通过生理特征传感技术来实现的。这些服装都是作为SKIN研究项目的一部分而研发出来的,该项目对"我们的生活因更加数字化而自动改善"这种说法提出了挑战,其更关注类似情感知觉之类的"同步"(analog)现象,探寻那些更加"感知化"而不是"智能化"的技术。

图1-14　　　　　　　　　　　图1-15

2001年,由儿玉幸子和竹野美奈子创作的"突出,流动"互动装置利用了美国国家航空航天局发现的新型材料——磁性流体(magnetic fluid),其3D形态会随

环境的变化而变化。 磁流体显示为黑色液体，偶尔出现，正如高山或柔韧的有机形状，有时为流动粒子流。该装置配有一个拾音器，收集人声或者环境的声音之后，由一台电脑进行处理，将声音的波幅转化为电磁电压值，随后装置中的磁性流体就会发生持续不断的变化。

大阪大学（Osaka University）学生岩井大辅（Daisuke Iwai）与其导师佐藤宏介（Kosuke SATO）共同发明了一种使用"热视觉技术"（Thermal Vision Technology）作画的神奇设备——Thermo Painter（热力画师），它可以通过热传感器面板感知不同温度的外界物体，并将它们作为画笔。当人们作画的时候，他们可以使用热水笔刷和冷水喷笔（Airbrush，亦作喷枪）作为平时作画工具的替代物，甚至可以直接使用带有他们体温的指头，手掌或者呼吸等。

图1-16　　　　　　　　图1-17　　　　　　　　图1-18

Cellular Sound Wall是由许多扬声器组成的一面墙，开启它的时候，声音在这面墙的周围环绕，产生了一种非常强烈的声音空间经验。它与一般的环绕立体声不一样，它的声音如同在市场一般，任何声音都失去了身份标识却非常清晰与强烈，也就是说，我们是在听最原始的声音，没有附带任何意义的声音！

图1-19　　　　　　　　　　　　图1-20

图1-19，图1-20
图片来源：www.aether.hu

图1-21，图1-22
图片来源：www.we-need-money-not-art.com

每个Petecube都拥有一个独特的传感器与触发器的结合体，它用来实时地产生声音、图像和触觉反馈。当前的音频、视频装置在触觉反馈方面普遍贫乏，PETECUBE（PETE代表Personal Electronic Touch Experience）却给了我们丰富的触觉感受。

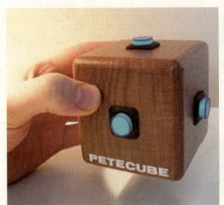
图1-21

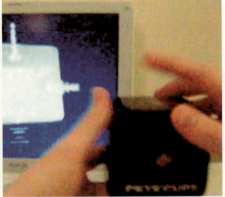
图1-22

第二讲　传感器

互动装置艺术发展到今天，我们每一个从事互动艺术专业的人已经清醒地意识到，尽管互动装置艺术作品的核心是创意，但是如果没有基本的信息接收处理与输出的技术知识作为基础，好的创意也只是空中楼阁，难以触及。多了解一些传感器、控制器和执行器的种类及功能，能够极大地拓展创作思维，也是互动装置艺术这门课程的学生所必须具备的基本素质。我们将要学习并亲手创作的互动装置作品关键在于作品的创意，而不是在于作品的技术的复杂程度。即使采用最简单的信息接收元器件的原理，配上富有创意的想法，也能创作出精彩的作品。所以，在这门课程中，所有涉及互动技术的知识，都是用来激发大家的灵感和创意的工具，做到基本了解且会使用即可。一件可以产生互动的作品至少是由三个部分组成：传感器，控制器和执行器。 第二讲课程主要介绍传感器。

1．传感器的概念

什么是传感器？

国家标准GB7665-87对传感器下的定义是："能感受规定的被测量并按照一定的规律转换成可用信号的器件或装置，通常由敏感元件和转换元件组成。"传感器是一种检测装置，能感受到被测量的信息，并能将感受到的信息，按一定规律变换成为电信号或其他所需形式的信息输出，以满足信息的传输、处理、存储、显示、记录和控制等要求。它是实现自动检测和自动控制的首要环节。

传感器的作用

传感器的作用是将一种能量转换成另一种能量形式，所以也可以称之为能量转换器。日常生活中，人们借助于感觉器官从外界获取信息，但是在研究互动装置的信息接收时，单靠人们自身的感觉器官的功能就远远不够了，为此就需要传感器。虽然传感器与人的感官相比还有很多不够完善的地方，但是传感器是人类感觉器官的延伸。传感器最大的特点是在某些方面可以代替人的耳、眼、鼻等器官去感知和获取人不能直接获取的自然界当中的信息和信息量，其用途就是采集

信息和信息量。

传感器的分类

传感器的种类很多，可以用不同的观点对传感器进行不同的分类，如它们的被测对象、它们的用途、它们的输出信号类型以及制作它们的材料和工艺等。

根据传感器被测对象分类，可分为物理量传感器、化学量传感器和生物量传感器三大类。例如温度传感器、压力传感器、位移传感器等都属于物理量传感器，这就给使用者提供了极大的方便，使之可以简单地通过被测对象来选择所需要的传感器。如果按输入信号形式来分类的话，传感器又可以分为开关式、模拟式、数字式。按输入和输出特性来分类的话，又可以分为线性和非线性两类。

传感器的应用

传感器的应用存在于人类科学发展、改造自然、生产、生活等所有人类涉及的领域中。在日常生活当中最常见的有商场或写字楼入口处的自动门，利用人体的红外微波来关门。家里厨房安装的烟雾报警器，利用烟敏电阻来测量烟雾浓度，从而达到报警的目的。电子秤，利用力学传感器来测量物体对应变片的压力，从而达到测量重量的目的。温度、压力、湿度、位置、速度等传感器已广泛应用于汽车的控制系统中。目前，智能传感器已广泛应用于航天、航空、国防、科技和工农业生产等各个领域中。智能传感器可以使机器人具有人类的五官和大脑功能，可感知各种现象，完成各种动作。在利用信息的过程中，首先要完成的就是要获取准确可靠的信息，而传感器是获取自然和生产领域中信息的主要途径与手段。

2．开关

互动装置艺术创作中，你总能够找到你想要的传感器，但是要使这个传感器适合你的作品，帮助你更加完善地表达你的创意，并不是一件简单的事。前面曾经提到，作品的关键在于创意，而不是在于互动技术的复杂程度。即使最简单的互动技术，配上富有创意的想法，也能创作出精彩的互动装置作品。当然，在某些情况下，一些特殊的传感器能够很方便地解决一些很复杂的问题，使得作品的制作大大简化。针对艺术类学生在创作互动装置艺术时可以经常用到的或者说最常见的，我们要进行详细的介绍。

对于初学者来说，最简单又最常用的传感器应该就是普普通通的开关了。不要小看开关，如果用得好，会让你的作品结构出奇的简单，同时又不丧失作品的

表现力和创意。开关的种类很多，体积也各有不同，一般都比较小，见图2-1，有单刀单掷、单刀双掷、双刀双掷等，这些都比较好懂，拿到样品以后一看就知道了，平时生活中也随处可见各种各样的开关。开关可以用作对触觉和机械运动的感知。

图2-1

举个最简单的例子，想做一幅由LED灯组成的动物卡通画，希望这幅画在没有人碰它时是不亮也不发声的，但是如果有人轻轻地按下动物的鼻子，画里就会发出鼾声，按下嘴巴，就会发出吼叫声，按下眼睛，眼睛周围部位就会闪光。要想实现这样的互动，一个最简单的方法就是将各个部位做成活动的，然后在各个活动部位下面放置一个开关，这样，每个开关就专门负责感知各个部位是否被人按下。生活中很常见的音乐盒有很多也是用开关来感知盒子是否被打开的，这时候需要用到的开关叫做微动开关，也是最常见的开关之一。

键盘上的每个键实际上都是一个开关，只要把这些"开关"用导线引出来在地上踏就行了。找一个旧的键盘，把键盘拆开找到方向键所对应的焊点，焊点一定要

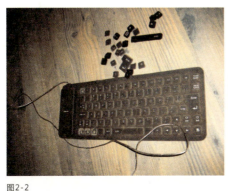

图2-2

图2-3

图2-3 键盘制作的传感器

找对,最好用万用表测试一下,要确认两个焊点是不是在按下键时才导通,然后把每条导线分别焊在这些焊点上。

3.倾斜传感器

倾斜传感器是一种很简单又很实用的传感器,又叫做水银开关或倾侧开关。当它以某个角度放置时,是导通的;如果将它慢慢倾斜至某个角度,它就会断开。将它和作品固定起来,那么该作品就能感知自己是否"放歪"了。倾斜传感器可以感知物体在空间中的方位,同时还能用作感知振动:将开关慢慢倾斜到快要断开的角度的位置,这个时候外界的一点振动就会让开关时断时开;或者干脆使劲摇晃水银开关,也能使它忽断忽开,如果在开关的后面接上LED灯,那么一个能够随着外界摇晃而互动闪烁的灯就做成了。所以,原理很简单,但是互动作品却能做得很出彩。需要注意的是,水银开关里面装的是水银,水银对人体及环境均有毒害,故使用水银开关时,务必要小心谨慎,以免破裂。

图2-4

图2-5

4.红外传感器

红外传感器分为红外接近开关和红外测距传感器,是在学生独立创作的互动作品中用得最为广泛的传感器。一般意义上的红外传感器包含很广的范围,此处我们所关注的只是其中最简单、最常用的一种,又可以近似称之为红外接近开关,它可以感知是否有物体靠近。此类红外接近开关一般有两类,分别是反射式和对射式。反射式只有一个部件,可以安装在互动装置作品里面比较隐蔽的地方,因为它的体积相对来说比较大,当它的正前方被物体挡住时就会输出一个信号,感知到有物体接近。这个接近的距离远近是可以调节的,有的需要靠很近才能感知,有的离很远

图2-4 水银开关
图2-5 水银开关模块

就感知了。对射式红外开关是由两个部件组成的,使用原理也很简单,将两个部件正对着放置,一个发射红外信号,一个接收红外信号。如果两个部件之间被物体挡住了,那么接收端就收不到信号。对射式的感知范围要比反射式大。

图2-6

图2-7

5.声音传感器

声音传感器,因为声音本质上就是一种振动,所以也叫振动传感器。振动传感器也是一个比较宽泛的概念,之前提到的水银开关也可以算作是振动开关,还有我们日常所用到的麦克风也是一种振动传感器。但是,声音传感器要比水银开关灵敏得多,能够感知是否有声音,或是否有足够大的声音。

以下是一个在课程中根据需要自己设计的声音传感器电路图,如图2-8所示。麦克风收集声音信号,然后经过LM386进行放大,LM386前端的103独

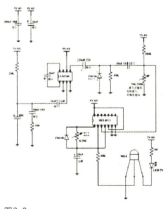
图2-8

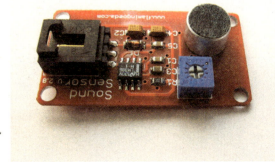
图2-9

图2-6 反射式红外接近开关
图2-7 对射式红外接近开关
图2-8 声音传感器设计电路图
图2-9 声音传感器

石电容是为了过滤高频噪声,后端的1N4148二极管是为了整流。100K电阻和200K可变电阻配合起来提供一个直流偏置电压,以达到HEF4013输入端的临界值,所以电路焊接好后必须仔细调节200K的电阻器,否则电路无法工作。HEF4013模块在此的功能是延时,调节2M的可变电阻可以实现不同的延时时间。以最简单的情况为例,如果在此声音传感器的后端接LED灯,同时将2M可变电阻调为0,那么就能够实现LED灯随着声音变化而快速闪动的效果。如果2M可变电阻不为0,那么LED就不会闪动,而是持续亮一段时间,然后自动灭,等到再有声音响起,LED又会再亮一段时间,然后再自动熄灭。三极管9014为LED灯提供驱动电流,此处可以换作其他控制器和驱动器。

6.触摸传感器

触摸传感器也是生活中很常见的传感器,比如楼道中的触摸延时电灯,它可以用来感知触觉。人用手碰一下这个触觉传感器的天线部分——通常是一个小金属条——传感器就会输出不同的信号,不碰的时候就是另一个信号。可以创作一个互动玩具熊,将触摸开关藏在玩具熊的鼻子后面,但是把传感器的天线部分延伸到熊的鼻子表面,同时在熊身体里放置一个由传感器来控制的语音模块,这样,当有人碰一下玩具熊的鼻子时,熊的身体里面就会发出特定的声音。此处所讲的"天线部分延伸"是指,用任意导电的金属(金属丝、片、块、条等都可以)连接传感器天线部分的金属条。

7.温度传感器

温度传感器在工业上应用十分广泛,但是在本课程所涉及的互动作品

图2-10

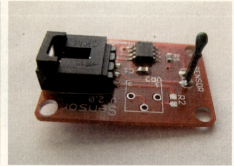

图2-11

中用得不多，主要原因是该传感器的输出信号几乎都是连续的，而不是开关的，应用起来相对有点复杂。粗略一点来讲，就是说该传感器输出的信息不是"热"和"冷"两种信息，而是一系列表征温度的数据。同时，温度传感器也有时间上的延迟。

8. 霍尔传感器

霍尔传感器是用来检测磁信号的，通常体积比较小，当有磁场靠近时，比如拿一块磁铁靠近传感器，那么该传感器就会像红外传感器一样输出一个信号，是感应到有磁场靠近的结果。需要注意的是，霍尔传感器对磁铁的感知是有方向性的，如果拿磁铁的北极靠近，传感器有输出，那么就意味着如果换成南极靠近，传感器就不会有输出。

图2-12

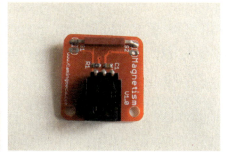
图2-13

9. 光线传感器

光线传感器是用来检测光照的，这个在日常生活中也很常见，比如楼道里的自动灯，到了晚上就会自己亮起来，那是因为有光线传感器在控制。光线传感器的核心部件是一个光敏电阻，负责感受光照。

还有一些其他的传感器，比如用在电子秤上的压力传感器，用在汽车上的加速度传感器，用在加油站里的流量传感器等。

传感器输出的都是电压或电流信号，可以是开关的，也可以是连续的。在这里，所谓开关信号和连续信号的区别，可以这么理解：以红外接近开关为例，顾名思义，当有物体接近传感器时，它就输出一个开或关的信号，也就是，它能告诉后

图2-12 霍尔开关
图2-13 磁力传感器

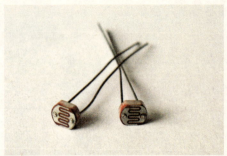
图2-14

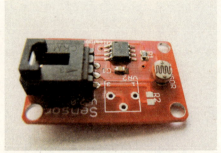
图2-15

面的控制器，是否有人接近了。它能输出的就只有两种信息，有人接近或没有人接近，所以这个信号是开关信号。如果这个红外传感器不仅能判断是否有人接近，还能判断人接近的距离的远近，那么它输出的信号必定不是只有两种状态，而是具有很多种状态，或者是在一定范围内变化的电压电流值，这时输出的信号就叫连续信号。同样的道理，对于其他类型的传感器，比如声音传感器、光线传感器、磁场传感器，也都可以选择开关输出的或连续输出的。

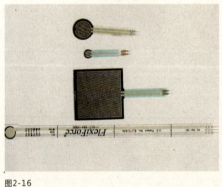
图2-16

图2-17

一般情况下，我们尝试互动装置创作时都使用开关输出的传感器，因为使用连续输出的传感器会使得系统的控制器部分特别复杂。一般情况下，如果使用开关型的传感器，控制器部分和执行器部分的实现会比较简单，如果使用连续输出的传感器，作品一般会具有更丰富的表现力，但是控制器和执行器的设计就会复杂很多，通常可以根据创作的需要来权衡利弊，选择不同的传感器。

图2-14　光敏电阻
图2-15　光线传感器
图2-16　压力传感器
图2-17　拉伸传感器

图2-18　弯曲传感器
图2-19　按钮模块

图2-18

图2-19

第三讲 执行器

1. 执行器的概念

一件互动作品至少由三个部分组成：传感器、控制器和执行器。传感器负责感知，执行器负责反应。这个部分通常是学生的创意表现最精彩的地方，也就是通过前面了解传感器的使用以后如何使自己的作品产生互动，选用哪种方式来表现作品并达到一定的视觉效果，结合自身在艺术设计方面的专业知识及技能充分发挥的地方。例如在红外感应LED灯中，LED灯就是该作品的执行器。实际上，在很多互动装置艺术作品的初期尝试中都是拿LED灯来做执行器。从视觉效果上讲，灯的色彩表现力强，很直观，而且便于设计不同的图案，或放置在不同的地方，还有各种不同的闪烁方式等，有时会有意想不到的表现效果。还有，音乐片也是最常用的执行器之一，它能发声，声音可以自己录制，以表现不同的声音效果。投影仪也是执行器，它能显示不同的画面。还有马达，也就是电机，也是执行器，还有一些其他的执行器，比如电磁铁、舵机等。在此，针对我们经常使用的这几种进行讲解。

2. 光效执行器

LED灯

灯不仅在工业和生活中应用极为广泛，在互动装置作品的设计使用中一般也是首选。灯的使用与电路连接极其简单，不需要复杂的电路，原则上加上电阻和电源就能用了，也是学生们最容易掌握、最能够自己独立运用的电子元器件。绝大多数情况下，互动作品中不会使用白炽灯和日光灯，而是使用LED灯。白炽灯需要220V高压的交流电才能工作，日光灯需要高压镇流器，都不太适合于互动装置作品的创作使用。LED灯有不同的颜色可供选择，也有不同的大小、尺寸、闪烁模式。LED光源可利用红、绿、蓝三基色原理，在计算机技术控制下使三种颜色具有256级灰度并任意混合，即可产生256×256×256 = 16777216种颜色，形成不同光色的组合，实现丰富多彩的动态变化效果及各种图像。LED灯基本上是一块很小的晶片被封装在环氧树脂里面，所以它非常小，非常轻，比灯泡和荧光灯管都坚

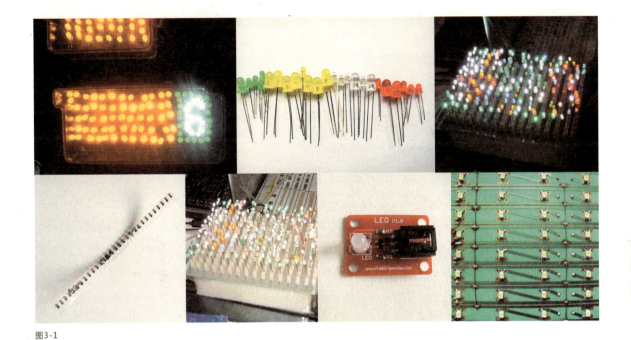

图3-1

固,灯体内也没有松动的部分,使得LED灯不易损坏。

　　LED灯工作电压一般在直流2~4V之间,电流额定消耗在10~20mA之间。当然也有一些很特殊的LED灯,比如高亮度的,消耗的电流也很大,需要另加散热片。LED灯有正负极,不能接反,否则灯会不亮,甚至被损坏。通常管脚长的那端是正极,接电源的正极。LED灯上流过的电流越大,灯就越亮,但是不能超过额定值,否则灯会被烧坏。LED灯必须串联电阻来使用,否则会留下隐患。

3．声效执行器

音乐片

　　音乐片又叫语音模块。相对于LED灯,音乐片就要复杂得多,上面集成了很多大大小小的芯片。有了一块这样的语音模块,就可以随意往模块里面录制特定的语音片段,每段语音片段持续的时间不会太长,少则几秒,多则几十秒,视不同的音乐片自身设计而定。但是,有了音乐片还不能发声,还需要喇叭,将喇叭连接到音乐片上,同时开启音乐片的控制开关,这个时候才能听到声音出来。一般在音乐片上可以调节音量的大小,但是可调范围不大,主要还是与喇叭有关。喇叭的功率越大,发声也就越大,但是一定的音乐片只能带动一定功率的喇叭,不能想放多大就

图3-1　LED灯

放多大。音乐片一般都可以录制很多音乐片段,放音的时候可以控制选择播放不同的音乐片段。对音乐片的音质不要抱有太大的期望,在实验阶段能发出很清晰、很洪亮的声音就很理想了。

4.动作执行器

电机

电机,也就是俗称的马达,是另一种重要的执行器,是指依据电磁感应定律实现电能的转换或传递的一种电磁装置,它的主要作用是产生驱动转矩,作为电器或各种机械的动力源。电机在工业界和生活中的应用几乎无所不在,但是在互动作品中却并不是如此广泛,主要原因是,要想使用电机的话就必须设计和制作相配套的机械传动系统,这个比设计和制作电路更麻烦。但是电机也有它自己不可取代的特点。LED灯能给出视觉的效果,音乐片能给出听觉的效果,但是如果想让某个物体实实在在地动起来,那就必须使用各种各样的电机。一般在互动作品中主要使用小型直流电机。

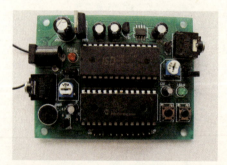

图3-2

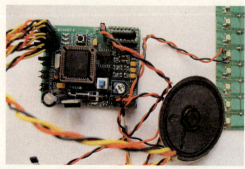

图3-3

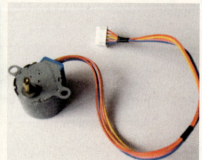

图3-4

图3-2 声音传感器
图3-3 语音模块
图3-4 马达

5.图像执行器

　　LED显示屏、投影仪等各种显示器在互动装置创作中都可以用作显示图像的执行器。对于互动艺术的整体发展而言，图像执行器主要用于研究屏幕内影像与人的关系。从早期的创作作品来看，直接利用现有的图像输出设备是最为广泛的一种表现方式。随着互动艺术的发展，由于受到普通显示器尺寸大小的限制，很多艺术家又开始对LED显示屏进行拼接与排列等来进行创作研究。

　　基于投影仪的互动装置是在创作互动作品时应用较为广泛的一类。此类互动作品的系统构成比较单一，通常会由输入设备、PC个人电脑和投影设备三大部分组成。创意主要体现于如何在输入设备上实现互动感知，投影仪提供了互动反应的平台。在创作这一类互动装置作品时，可以充分利用电脑主体和投影显示，方便连接使用。

第四讲 控制器

1. 控制器概念

控制器是互动装置作品三个组成部分中最难懂的一部分,控制器又是一件作品的互动技术最核心的部分,也就是牵扯其他学科最多的部分,就跟人的大脑一样,没有控制器将传感器和执行器联系起来的话,作品就没法"活"起来。尽管如此,针对一些原理和结构较简单的作品,可能仅仅只需要几个小元器件就能完成,如何弱化控制器部分就成为在创作中重要的一个实验部分。通俗地讲,互动装置作品中除去传感器和执行器之外的所有互动技术部分都属于控制器,它主要负责接收、转换和分析传感器输出的信号,并控制和驱动执行器。还是以红外感应LED灯为例,红外接近开关是传感器部分,LED灯是执行器部分,组成的中间电路就是控制器部分。对于控制器部分,总的来讲,需要有一个定性的概念,了解控制器是怎么将传感器和执行器联系起来、怎么让整个作品"活"起来的,这部分的学习对互动装置作品的创作有很大的帮助。

2. 什么是Arduino?

Arduino与传感器的连接

其实从目的上来讲,Arduino的诞生就是为了让互动作品的设计和制作更简单、更方便。第一个Arduino是由米兰交互设计学院的两位教师——David Cuartielles和Massima Banzi在2005年1月创建的。这是一款便宜、好用的微控制器平台,而且包括硬件和软件在内的整个平台都是完全开源的,使用的也是基于最常用的C/C++的语言。总之,Arduino就是为希望尝试创作互动作品的学生、爱好者以及艺术家等而构建的。

Arduino做好了绝大多数琐碎的硬件接口和软件工作,使得这个微控制器平台几乎可以拿来就用。大致可以说,如果一个创作互动作品的学生想要认真学习一下如何使用微控制器来实现自己作品的复杂的控制功能,那么,面对成千上万种微控制器芯片,选择Arduino来入手无疑是最快捷、最容易的途径之一。

Arduino是一块基于开放源代码的Simple I/O接口板,并具有类似java,C语言的开放环境,Arduino既可以被用来开发能够独立运行并具备一定互动性的电子作品,例如Switch或Sensors或其他控制器、LED、步进马达或其他输出装置,也可以被用来开发与PC相连接的外围装置,甚至还能够与运行在PC上的软件(如Flash,Max/Msp,Director,VVVV,Processing等)进行沟通。Arduino硬件电路板可以自行焊接组装,也可以购买已经组装好的,软件则可以从Arduino网站免费下载使用。其中,硬件参考电路以CC(Creative Commons)的形式提供授权。 Arduino曾获得2006年Prix Art Electronica电子通信类产品方面的荣誉奖项。

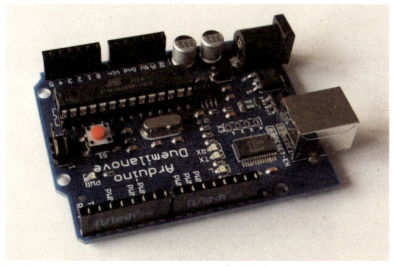

图4-1

Arduino特色

开放源代码的电路图设计,程式开发界面。免费下载,也可以依需求自己修改。Arduino 可使用ISCP线上烧入器,将新的IC晶片烧入"bootloader"。

可依据官方电路图,简化Arduino模组,完成独立运作的微处理控制。可简单地与传感器、各式各样的电子元件连接(如红外线、超声波、热敏电阻、光敏电阻等),支持多样的互动软件(如Flash、Max/Msp、Director、VVVV、Processing等),使用低价格的微处理控制器(ATMEGA8-16)。应用方面,利用Arduino突破以往只能用鼠标、键盘、CCD等的互动形式,可以更简单有趣地达到单

图4-1 Arduino

人或多人的互动形式。

Arduino专用传感器扩展板

我们用Arduino制作各种互动作品的时候，经常会用到一些常用的传感器或者电路模块。对于那些熟悉电子电路的人来讲，用面包板或者万能板搭建一些简单的模块电路当然是可以的，但对于那些不太熟悉电路的人或者稍微复杂的电路来讲，似乎就不那么适合了。

国外经常有人将各种实用的电路作成电子模块，这样，在需要的时候我们只要购买相应的模块，然后做一些简单的连接和配置就可以了。在将同样的思路应用到Arduino和互动设计上之后，针对Arduino开发了一块连接各种传感器的扩展板。

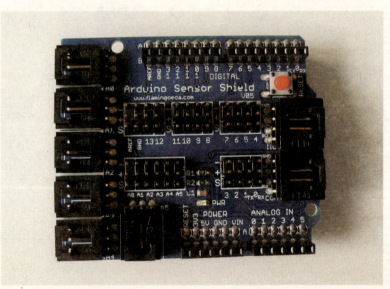

图4-2

各种电路模块同Arduino相连接的接口一般分为模拟、数字和串口三种类似，图4-2所示这块扩展板上的左边是6个模块接口，可以用来读取模拟量输入，右上角则引出了Arduino数字I/O接口上的0~7号管脚。对于扩展板上每一个模拟接口和数字接口来讲，都各自有一个引脚同Arduino上的5V和GND引脚相连，以方便接线。

图4-3是该扩展板与Arduino相连接后的效果图。

图4-2 Arduino连接传感器的扩展板

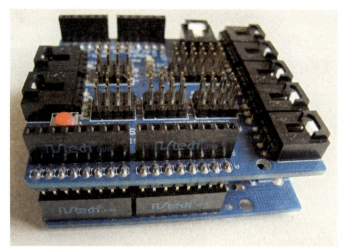

图4-3

使用这一扩展板能够很容易地与一些常用的模拟传感器相连,例如光线传感器。连接的时候我们需要用到专用的连接线。

图4-4

有了这一扩展板和相应电路模块的支持,我们只需要用专用的连接线把相应的传感器模块同Arduino连接起来,电路部分就算完成了。由于具体的电路细节都由相应的传感器模块来实现,因此我们只需要考虑如何在Arduino中编写相应的程序来读取这些传感器传过来的数据就可以了。

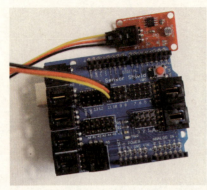 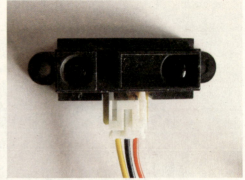

图4-5　　　　　　　　　图4-6

红外测距传感器

采用夏普（Sharp）红外测距模块，可以用来对物体的距离进行测量。该传感器只需要一条模拟传感器连接线，就能够非常方便地与Arduino传感器扩展板连接，实现对物体距离的测量。厂家标称的测量范围为10~80cm，但根据实际环境和被测物体的差异，测量范围会有所变化。

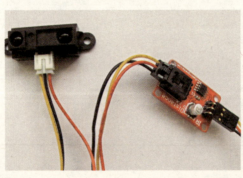

图4-7　　　　　　　　　图4-8

红外开关

红外开关，能够检测到50~100cm内的物体，但实际检测距离因环境和物体本身会有所不同。在配合传感器扩展板使用时，只需要按照正确的线序插上就可以使用了：电路连接好之后，只要有物体经过红外传感器的作用范围，就可以通过读取Arduino数字I/O上的对应端口，实现相应的检测。该模块可以使用数字传感器连接线，与Arduino专用传感器扩展板结合使用，简单电路的设计，做到"即插即用"。

图4-5　Arduino与光线传感器的连接
图4-6　红外测距传感器
图4-8　红外开关与Arduino连接

按钮模块

数字输入可能是最简单的应用电路了,但即便如此,实际使用的时候还是有正逻辑电路和负逻辑电路的区别,要在面包板上搭建起来也不是一时半会儿就能完全搞清楚的。正因如此,这一数字输入的按钮模块,用于实际应用时能够快速搭建电路。

通过对两个拨动开关的控制,该模块能够实现正逻辑电路,也能够实现负逻辑电路。当将两个拨动开关都置于位置"1"时,按钮按下时为低电平(逻辑0,负逻辑电路);当将两个拨动开关都置于位置"2"时,按钮按下时为高电平(逻辑1,正逻辑电路)。需要注意的是,当两个拨动开关中一个处于位置1而另一个处于位置2时,电路处于短路状态,虽然加了自恢复保险丝,但使用时最好先将拨动开关位置设置好再接通电源。

同样,该模块设计时还是以Arduino专用传感器模块作为基准,但这次要用到的是数字输入接口部分。使用的时候需要将模块与传感器扩展板用数字传感器连接线连接起来:基于按压式开关的数字输入模块。该模块与Arduino专用传感器扩展板结合使用,能够简化电路的设计,做到"即插即用"。

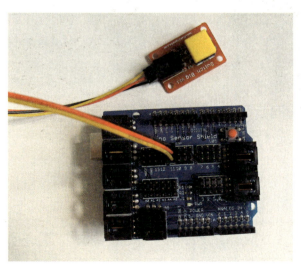

图4-9

图4-9 Arduino与按钮模块连接

三轴加速度传感器

加速度传感器是一种可以对物体运动过程中的加速度进行测量的电子设备,典型互动应用中的加速度传感器可以用来对物体的姿态或者运动方向进行检测,比如

WII和iPhone中的经典应用。Nokia最新推出的手机N95利用内置的加速度传感器，让用户可以通过机身的摆动进行各种操作，包括主菜单操作、图片浏览、切歌操作甚至进行游戏的控制等，非常全面，甚至超越了苹果 iPhone的动作感应功能的应用范畴。

基于Freescale公司MMA7260的这个三轴加速度传感器，对于普通的互动应用来讲应该是一个不错的选择，可以用在自由落体探测、动作传感等场合，并且具有较高的灵敏度。

在与Arduino配合使用时的连接方式是将Arduino上的5V和GND分别与该传感器的VCC和GND引脚相连，再将该传感器的3V3引脚与EN引脚相连，然后就能够从传感器的X、Y、Z引脚读出相应的值了。

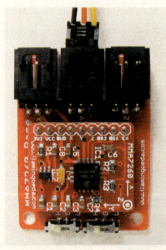 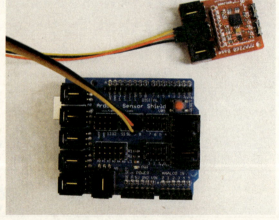

图4-10　　　　　　　　　　图4-11

采用FreescaleMMA7260的三轴加速度（Xg、Yg、Zg）传感器，提供1.5g、2g、4g、6g四档加速度量程，灵敏度分别为800、600、300、200mV/g。可用在机器人、智能车、自由落体探测、动作探测等场合，具有较高的灵敏度，能进行立体X、Y、Z三轴向检测，使相应设备能智能的响应位置、方位和移动的变化。该电子积木将X、Y、Z接口全部引出，可能直接通过传感器连接线或者模拟传感器连接线直接连接到传感器扩展板上，做到即插即用。自带的GS1和GS2开关可以用来对量程进行相应的选择。注意请不要在Arduino带电的情况下直接热插拔该模块，同时尽量避免静电。

图4-10　三轴加速度传感器
图4-11　Arduino与三轴加速度传感器

温湿度传感器 SHT10 SHT1x

在对环境温度与湿度进行测量及控制的时候使用，具有极高的可靠性和出色的长期稳定性。与Arduino专用传感器扩展板结合使用，可以非常容易地实现与温度和湿度感知相关的互动效果。

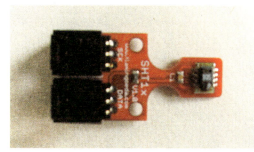
图4-12

图4-13

触摸开关模块

基于电容感应的人体触摸开关模块，当人体直接触摸到传感器上的金属片时，可以被感知到。除了直接触摸金属片外，也可以隔着塑料、皮革、薄玻璃等，感应灵敏度则与金属部分的大小以及覆盖着的材料有关系。

图4-14

图4-15

图4-16

60行程滑动电位器 推子

滑动电位器在类似于音量调节和参数调整这样的场所中经常被使用到，其滑块能够滑动的距离称为行程，60行程即代表能够滑动60mm，是最常使用的一种行程大小。只需要用通用传感器连接线或者模拟传感器连接线，将其连接到某个模拟输入接口。

图4-12 温湿度传感器
图4-14 Arduino与触摸开关连接
图4-15 滑动电位器
图4-16 Arduino与滑动电位器

数字传感器　人体运动　红外热释

基于红外释电原理的人体检测传感器能够检测出运动中的人体。该传感器可以配焦距为3m和7m两种透镜，默认为7m的透镜，根据自己的实际情况选择相应的透镜。这是一个数字传感器，电路虽然看起来有点复杂，但使用起来的原理却异常简单：当有人运动到它的作用范围内的时候，输出高电平信号，该信号会持续一段时间（0.3~18秒），持续时间可以由传感器上的电位器来进行调节。当调到图4-17中的位置时，输出信号的持续时间最短。

由于是简单的数字信号输出，因此只要完成相应的信号线与Arduino的连接，就可以使用该模块了。

图4-17

无线数据传输　APC220

基于APC220的无线数据传输，该模块与Arduino专用传感器扩展板V4配合使用，能够简化电路的设计，做到"即插即用"。

图4-18

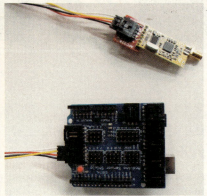

图4-19

图4-17　Arduino与人体检测传感器的连接
图4-18　无线数据传输
图4-19　Arduino与无线数据传输连接

3．Arduino与flash通信方法

Arduino可以用来开发与PC相连接的外围装置，能够与运行在PC上的软件（如Flash，Max/Msp，Director，VVVV，Processing等）进行沟通。

我们使用一个简单的案例讲解一下Arduino与flash通信的使用方法，我们会用压力传感器来控制flash中动画的效果。

我们所用的硬件是一块Arduino专用传感器扩展板，压力传感器模块，传感器专用连接线。

我们所用的软件是windows系统，Arduino，Serial Server，Flash as2.0，JAVA。

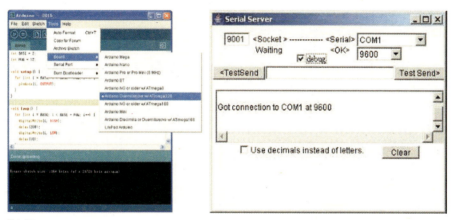

图4-20

（1）首先我们要搭建Arduino与flash通信运行的环境

软件环境：

在Arduino官网下载Arduino软件，并安装。安装完成之后在菜单"Tools"→"Board"列表中选择好你的Arduino板的型号。

下载JAVA软件，安装JAVA运行环境。

Arduino不能与Flash直接通信，一定要通过软件翻译器为它们通信，可以使用的软件是Serial Server或者Tinkerproxy。我们以 Serial Server为例讲解一下设置方法，下载和自己系统相匹配的Serial Server程序压缩包，并解压。

在解压后的文件夹里依次点击进入

　serialserver/rxtx_drivers/Windows/，

可以看到RXTXcomm.jar和rxtxSerial.dll文件。

图4-20　Arduino操作界面

a，把RXTXcomm.jar放入C:\Program Files\Java\j2re1.4.2_04\lib\ext

b，把rxtxSerial.dll放入C:\Program Files\Java\j2re1.4.2_04\bin

其中的ss6.jar就是Serial Server应用程序，点击运行ss6.jar。修改Socket左方数字为9001，修改Serial为Arduino对应的com口数（具体方法如下），修改OK后右方数字为9600，想知道Arduino对应的COM端口是哪一个，先通过Arduino自带的USB线连接Arduino到电脑上，然后在"我的电脑"图标上点击鼠标右键，在弹出菜单里选择"属性"—"硬件"—"设备管理器"—"端口（COM和LPT）"，点其中的"USB Serial Port（com*）" com*就为com口数，也可以自己选择COM口数，点属性Portsettings,点advanced，第一行port number点选任意COM口，OK，确定。

现在配置完毕，打开对应的Flash就可以开始通信，Falsh打包成.exe文件就不会受安全设置的影响。

（2）连接Arduino与传感器

硬件连接

Arduino的传感器接口分为数字接口和模拟接口，其中数字接口存在high和low两种状态，模拟端口可以测量具体的传感器数值。为了能够方便地使用传感器，我们这里使用的是Arduino专用传感器扩展板（如图4-21所示），Arduino专用传感器扩展板的数字接口（图4-21所示右侧红框）和模拟接口（图4-21所示左侧红框）。

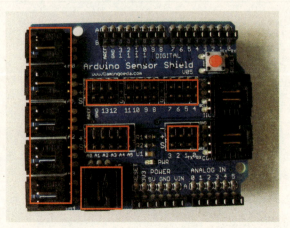

图4-21

我们使用的是压力传感器，显然不是只有high和low两种状态，所以我们通过专用的传感器连接线连接到模拟端口（如图4-21所示左侧红框）。

（3）为Arduino和Flash写入代码

通过前几步的设置之后，当然还要在Arduino中写入与Flash通信的代码，告诉Flash我有什么信息，同样在Flash里面要写入接收Arduino信息的代码，接收Arduino传递过来的信息。

下面我们来了解一下Arduino与Flash沟通的代码。

Arduino里的代码：

int lastValue=-1；

int value；

unsigned long lastTime=0；

int max=0；//设置一个变量

void setup（）

{

　lastTime = millis（）；

　Serial.begin（9600）；

pinMode（value，INPUT）；//设置value为输入，这里面的value就为压力传感器传递的数值。

}

void loop（）

{

　if（millis（）—lastTime > 1000）{ //设置侦测压力传感器传递数值的间隔时间。

lastTime=millis（）；

max=0；//设置max的初始值为0

if（lastValue >10 && lastValue < 100）{

　max=1；//当前压力传感器的数值大于10小于100的时候，max=1

} else if（lastValue > 100 && lastValue < 200）{

　max = 2；

} else if（lastValue > 200 && lastValue < 250）{

　max = 3；

```
} else if ( lastValue > 250&& lastValue < 300 ) {
    max = 4;
}
if ( max ==1 ) {
    sendStringToFlash ( "one" ) ; //当max=1的时候，Arduino发送一个字符"one"给Flash。
} else if ( max ==2 ) {
    sendStringToFlash ( "two" ) ;
} else if ( max ==3 ) {
    sendStringToFlash ( "three" ) ;
}else if ( max ==4 ) {
    sendStringToFlash ( "four" ) ;
}
    delay ( 100 )  ;
    lastValue = 0 ;
}
    value = analogRead ( 0 ) ;
if ( value > lastValue ) {
    lastValue = value;
   }
}
//--------------    ------------------////这段代码就是为了能够让Arduino与flash进行沟通。
void sendStringToFlash ( char *s )
{
    while ( *s ) {
    Serial.print ( *s ++ ) ;
}
    Serial.print ( 0, BYTE ) ;
}
```

图4-22

代码写完之后，选择播放程序按键，测试程序是否能运行正常，出现如图所示

的结果后，选择烧录按键，将程序烧录至你的Arduino中。

　　Flash里面的程序代码为：

　　下面这么多的代码看似很复杂，但是其实你真正需要理解的代码只有几行（红色字体部分），你只要能够理解这几行的代码，就可以做出很多有趣的动画效果。我们下面会详细地讲解一下这几行代码的作用。

　　把这些代码复制到主时间轴上就可以了。

```
stop ( ) ;
getURL ( "FSCommand:fullscreen" , true ) ;
Stage.scaleMode= "noScale" ;
createSocket ( ) ;
createDebugfields ( ) ;
function createDebugfields ( ) {
    _root.createTextField ( "inputlabel", 4, 690, 78, 50, 20 ) ;
    inputlabel.text = " " ;
    _root.createTextField ( "inputer", 3, 420, 80, 100, 16 ) ;
    inputer.border = true;
}
function createSocket ( ) {
    serialServer = new XMLSocket ( ) ;
    trace ( "made it" +serialServer ) ;
    connectionStatus= "made it" +serialServer;
    serialServer.connect ( "127.0.0.1" , 9001 ) ;
    serialServer.onConnect=function ( success ) {
            trace ( "connected" +success ) ;
            connectionStatus= "connected" +success;
            serialServer.send ( "HOWDY! FROM FLASH "+new Date ( ) .toString ( ) ) ;
    };
    serialServer.onClose=function ( ) {
            trace ( "closed" ) ;
            connectionStatus= "closed" ;
```

```
        };
        serialServer.onData=function ( data ) {
                inputer.text=data;
                _global.ArduinoInt=data ;
                if ( _global.ArduinoInt == "one" ) {
                        _root.main_mc.gotoAndStop ( "eff1" ) ;
                }
                if ( _global.ArduinoInt == "two" ) {
                        _root.main_mc.gotoAndStop ( "eff2" ) ;
                }
                if ( _global.ArduinoInt == "three" ) {
                        _root.main_mc.gotoAndStop ( "eff3" ) ;
                }
                if ( _global.ArduinoInt == "four" ) {
                        _root.main_mc.gotoAndStop ( "eff4" ) ;
                }
        };
}
this.onEnterFrame=function ( outVar ) {
    serialServer.send ( outputer.text ) ;
    outputer.text= "  ";
};
```

下面我们来详细地讲解一下这几行重要的代码

```
serialServer.onData=function ( data ) {
        inputer.text=data ;
        _global.ArduinoInt=data ;
```

//传感器的作用就是采集我们需要的相应数值,也就是本行里的data。压力传感器感受到的压力变化就是这里所说的data,//而且所有传感器送过来的都是data,而我们的互动正是由这些传感器数值data开始的。

```
        if ( _global.ArduinoInt == "one" ) {
```

//这里面的data "one" 就是我们从Arduino传递过来的信息。

//在Arduino里面的代码为if（max==1）{sendStringToFlash（"one"）；}
_root.main_mc.gotoAndStop（"eff1"）；

//这个就比较好理解了，当data为one的时候，场景里面的main_mc播放eff1，下面的代码页是一样的道理。

//这样就使影片剪辑main_mc的播放变化与ArduinoInt的数值相关联起来了，就实现了压力传感器控制Flash动画效果。

}

这样我们就讲完了Audiuno与Flash的通信方法，同学们可以尝试自己做一个自己的互动作品。

第五讲　传感器、控制器、执行器的连接

1. 制作红外感应LED灯（LED灯的驱动电路，红外传感器与LED灯之间的连接）

对于红外感应LED灯来说，红外接近开关，或简称红外传感器，是传感器部分，负责感知是否有物体靠近。LED灯是执行器，负责对感知的信息做出反应，也就是亮灯。中间的全部转换电路可以被称为控制器。

动手制作一个完整的红外感应LED灯之前需要先做好三件事情。第一是画好电路图。电路图形象地显示了作品各个组件之间的联系，画好电路图实际上就完成了互动设计工作的一大部分，剩下的事情就是按照电路图来连接、焊接各个组件了。第二是计算好元器件的参数。电路图一般只是定性地显示了需要什么元器件以及怎么连接这些元器件，但是元器件的参数还没有确定，这一步需要一些计算或估计。第三是备好所有元器件开始制作连接。

首先从传感器的选型开始，这里我们选择反射式红外接近开关。这个传感器需要有电源才能工作，工作电压在5V左右，视不同种类有所不同。传感器末端有三个引脚，一般会由三种不同颜色的导线组成，末端还应该有一个小旋钮，是用来调节感知距离的。再来看执行器，是一个普通LED灯，工作电压3V，工作电流20mA，需要串联一个电阻才能工作。

接下来为传感器和LED灯之间选择一个合适的控制器，在这里介绍一种适用范围最广的芯片，基本上能够满足所有学生作品的需要。学生的作品如果不是红外感应LED灯而是别的结构，稍加改动也能用ULN2003来实现。我们推荐使用ULN2003，这是一款高耐压、大电流达林顿管的集成电路，选择它是因为它能够提供很大的电流（每一个通道500mA），而且一个普通芯片上集成有7个独立的通道，所以使用很方便。 我们可以先看图5-1中所示的完整电路图。

要使芯片工作，也得提供5V的直流电源，其中8脚接地，9脚接5V电源。然后，每一对左右管脚，比如1和16，2和15等就是一个驱动器，一个驱动器可以提供350mA或500mA的电流，图中使用的是2和15。每个芯片可以提供独立的7个

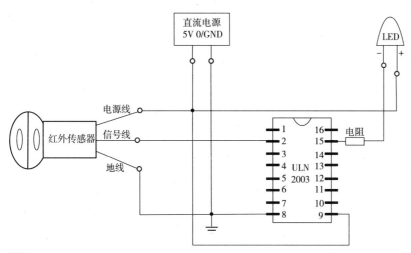

图5-1

驱动器，这也是这款芯片的优点之一。管脚2接收来自传感器信号线输出的信号，如果信号线输出5V电压，那么管脚2就是5V，于是，按照ULN2003的工作原理（负逻辑，即输入为0V左右则输出为5V左右，输入为5V左右则输出为0V左右），管脚15就输出0V，LED灯正负极两端出现电压差，于是就被点亮。如果信号线输出0V电压，那么管脚2就是0V，于是，按照ULN2003的工作原理，管脚15就输出5V，LED灯正负极两端都是5V，没有电压差，所以就不亮。如果我们假定红外传感器是这样工作的：有物体靠近时输出0V，没有时输出5V，那么，上述设计就能实现这样的互动：有物体靠近时灯亮，没有物体靠近时灯不亮。如果有物体靠近时灯灭，没有物体靠近时灯亮，那么电路图稍加改动即可以使用。

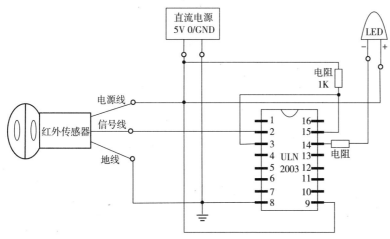

图5-2

图5-1 红外感应LED灯的电路示意图（负逻辑）
图5-2 红外感应LED灯的电路示意图（正逻辑）

2. 继电器

继电器是另一种用得比较多的控制器,实际上是一种自动开关,只要通上电,就能控制开关的闭合。跟普通开关一样,继电器也有很多种类,一般我们都使用直流继电器。有时候用ULN2003还是不能满足要求,比如有的学生的一个作品里面要用到近百个灯并联,每个灯需要电流10mA,那么总共需要1000mA,也就是1A,这已经超出了ULN2003每个通道最大驱动500mA的上限。有一种选择就是使用继电器,因为继电器能够开关和闭合多达几安培的电流,可靠性很高,使用也很方便,只需要把继电器的输出端串联到被控电路的电源线上就行。如图5-3所示,就相当于在被控电路的电源线上加了一个电动开关,如果继电器断开,那么被控电路的电源线就被掐断了,电路自然就不工作了。但是,控制继电器的闭合和断开也是需要较大的电流的,而且还有回流的电流需要考虑,所以不能由传感器来直接控制,否则会损坏传感器,而是还得用ULN2003来控制。所以,这个时候就是一个两级的控制,每一级控制都将驱动电流提高一个台阶。在互动装置的初次尝试与实验阶段,一般学生互动作品中较复杂的结构也就是这个两级控制结构了。

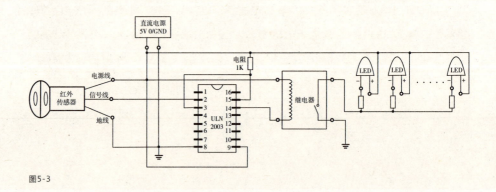

图5-3

图5-3 红外感应LED灯的电路示意图(两级控制)

开关控制与声音感应的LED灯

这个例子也可以稍作改动变成其他的电路以实现不同的功能,比如传感器可以不用红外接近开关,而是用拨动开关或水银开关,那么电路设计就会变得异常简单,如图5-4所示,或者换成声音传感器,其他的控制器部分和执行器部分都不用变,只是把传感器部分替换掉就行了,如图5-5所示,这样看起来好像很复杂,但实际上还是和上述电路一样,只不过传感器换了一个。

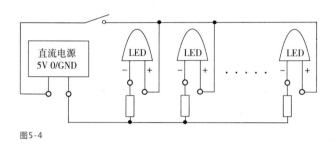

图5-4

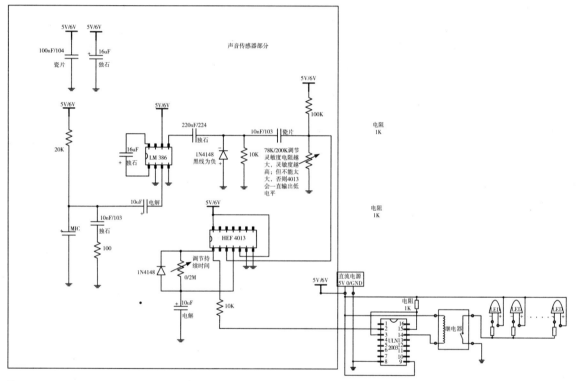

图5-5

3. 元器件参数计算

完成电路图后,接下来就是LED灯相关的电压、电流、电阻和功率的计算。如图5-6所示,对于一个最简单的LED灯工作电路,如何选择串联电阻R的阻值?

首先需要知道这个LED灯的工作电压和工作电流,比如3V/20mA,这就意味着只要电源电压高于3V,那么LED灯就会首先占用3V用于自己发光,剩下的电压再分配给电阻R。但是,电流的大小是由电阻R来限制的,因为此时R和灯是

图5-4 开关控制的LED灯并联

图5-5 声音感应的LED灯并联

图5-6

串联关系，两者的电流是一样的。那么，就来计算一下多大的电阻能保证LED灯上流过的电流同时也是电阻自身流过的电流是20mA。利用最简单的欧姆定律，我们知道，对于电阻R而言，希望在LED灯正常工作的情况下它的电压值是5V-3V=2V，电流值是20mA，所以，电阻R的阻值就是2V/20mA=2V/0.02A=2/0.02Ω=100Ω，所以计算的结果是，只有选用100Ω的电阻才能保证LED灯工作正常。当然，在实际选择电阻时可以不用太严格，如果计算出来是100，那么选用90或120等大小的电阻都是问题不大的。这是基本的计算方法，稍加改动，就可以计算其他一些复杂一点的情况。如图5-5所示，对于电路A，是多个LED灯并联，电阻的计算方法完全相同，而且所有电阻的阻值都相同，也都为100Ω。对于电路C，是两个LED灯并联后再与一个电阻R串联，这样相对于电路A的设计，可以省掉不少电阻，此时R上分得的电压还是5V-3V=2V，但是电流值变成了20mA×2=40mA。

所以，R的阻值应选择：2V/40mA=2V/0.04A=2/0.02Ω=50Ω。

在电路C这种情况下，要注意，一个R负责两个LED灯应该是没问题的，但如果是十几个或几十个LED灯，也靠一个电阻R来控制所有的电流，那么肯定会将这个电阻烧毁，因为电阻跟其他电子元器件一样，也有自己的工作上限，只不过不是以工作电压和工作电流表示出来，而是以额定功率表示出来。一般买电阻时，如无特殊声明，都是买1/4W的电阻，也就是说，使用该电阻时，电阻上面的电压和电流的乘积不能超过0.25，不管电阻本身的阻值是多少，额定功率都是0.25W。所以，在电路C的情况下，我们可以计算最多能够并联多少个LED灯而又不烧坏电阻R。假设能并联n个，则有：

2V×(n×20mA)<0.25W

n×0.02<0.125

n<6.25

图5-6 LED工作电路

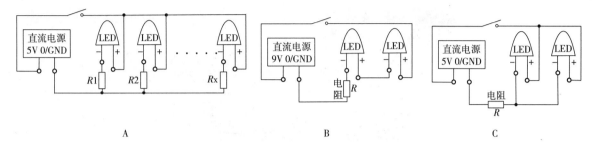

图5-7

所以，理论上最多并联6个LED灯，实际上，可能并联到4个左右的时候电阻就已经变得很烫了，因此一般不推荐使用电路C。如果一定要使用电路C，则必须详细计算好电阻的额定功率要求，然后去电子市场买大功率的电阻，一般能买到1W甚至更大功率的电阻，但是，使用这些电阻时必须小心解决好散热问题，否则也会烧毁电阻。

另一个需要计算的是直流电源模块的功率。如果作品中要用到100个LED灯并联，每个灯默认20mA，那么，光LED灯一项的消耗就有2A的电流，如果打算用5V的电源模块，那么就要求电源模块必须能提供至少2A的输出电流，实际上为了有足够余量，需要2A时一般会买3A的电源。至于电源电压，根据自己的实际情况选择5V、9V或12V，因为很多音乐片必须工作在9V或12V下。

4．测试与制作

所有元器件准备好后就可以按照电路图所示来搭建自己的互动电路了。一般电路都可以先在面包板上试验一下，确认工作正常以后再焊接到电路板上。电路板一般有两种：日常生活中大家所看到的都是印刷电路板，是专为某一件产品单独设计的，这种印刷电路板上面的焊盘和焊孔都是特殊排列的，无法在市场上统一买到，只能在专门的印刷电路板公司定做。另一种就是专门供学生练习使用的通用性电路板，上面的焊盘和焊孔都是规则排列的，自己可以在电路板上面任意排布自己的元器件，尺寸单一且使用方便。

图5-7 LED灯串并联下的电阻计算

图5-8,图5-9 元器件购买也是一种学习方法
图5-10 测试用面包板
图5-11 测试红外传感器
图5-12 LED灯连接
图5-13 电源连接
图5-14 电阻连接
图5-15 声音模块
图5-16 LED灯的焊接

图5-8

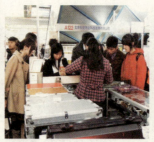
图5-9

图5-10

图5-11

图5-12

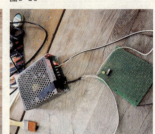
图5-13

图5-14

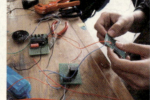
图5-15

图5-16

第六讲　常用电子元件、工具和实践操作

1.焊接工具及使用

最常见的电气操作就是焊接。焊接的全套工具包括电烙铁、烙铁头、烙铁架、焊锡、助焊剂、吸焊枪等。烙铁头就是电烙铁最前端的锥形金属棒，刚买来时会很好使，焊锡会很均匀地吸附在烙铁头上面，但是用久了以后就很难有效吸附焊锡了，这主要是由于平时使用不当造成的，千万不要用利器刮擦烙铁头表面，不要用纸擦拭，也不要用烙铁头灼烧塑料橡胶等。烙铁架用于支撑电烙铁，防止意外烫伤。焊锡有粗有细，最好买细焊锡丝。助焊剂有很多种，一般使用松香就可以。发现电烙铁不好用或粘补上焊锡时，可以把烙铁头放在松香里搅拌一下，很可能马上就好使了。吸焊枪是去除电路板上焊锡的好工具，用来帮助拔除已经焊接在电路板上的元器件。焊接时需要时刻注意安全，不用时一定要放在烙铁架上，并小心不要让其他东西碰到烙铁头。电烙铁种类也很多，一般用最普通的就行。

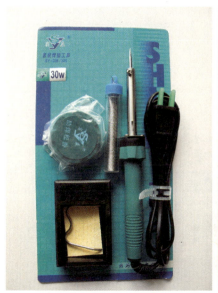

图6-1

图6-2

图6-1　焊接器材
图6-2　焊接练习

2. 万用表

万用表是电气实践中最常用的仪表,它可以用来测量几乎所有常用电气物理量,比如交直流电压、电流和电阻,在此课堂上,主要使用万用表来测量电阻和直流电压。使用方法都比较简单,将万用表打到合适的档位直接测量即可。测量是否短路时,可以用测电阻的发声档,比较方便。万用表使用的是9V电池。红外传感器一般都会用万用表测一下是否工作正常,具体操作就是给传感器接上电源测量输出电压。将手挡在传感器正前方,然后慢慢往远处移动,观察万用表的示数,如果在移动到某个距离时电压显示出0V到5V或5V到0V的跳变,那么,基本上传感器工作就是正常的,同时还测出了传感器的感知距离。

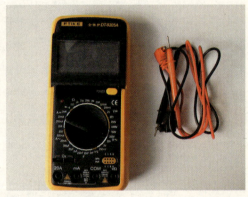

图6-3

3. 面包板

面包板上面可以方便地进行电路的测试,因为电子元器件可以直接快速地插在面包板上而不需要焊接。面包板上面并排的8个插孔一般是相互导通的,不同排之间是相互绝缘的。板的边缘一般还有专门的电源槽和地线槽。

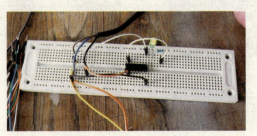

图6-4

4.剥线钳

剥线钳又叫卡线钳,是专门用来剥除导线的塑料包皮的,便于焊接。

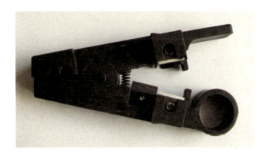

图6-5

图6-6

5.绝缘胶带

绝缘胶带用于电路表面和导线连接处的绝缘,比较重要,因为电路稍微复杂一点就会有很多的导线接头,这些接口处如果是裸露的,那就很容易在不经意中造成短路。所以,一定要养成多用绝缘胶带的习惯,不要有裸露的导线接口。同时,绝缘胶带还有各种不同的颜色,可以用作装饰。

图6-7

图6-8

还有一些常用工具和电子元器件就不再一一介绍了。

图6-5 剥线钳
图6-6 绝缘胶带
图6-7 测电笔
图6-8 手动型吸锡器

第七讲　学生作品解析

解析一件互动装置作品的原理、结构，使学生能够把课堂所学的知识融会贯通起来。这几个实例其原理和结构都不复杂，但是每一件作品都很有代表性，是初学者很理想的学习对象。

"风韵"

作者：唐坤

设计说明：

设计的出发点是在观察大自然、欣赏大自然的活动过程中，发现大自然的美，发现自然变化的过程与特点，培养热爱自然的感情。作品"风韵"是通过风铃的碰撞发出的声音，结合各种人与自然的状态，共同编织出一部大自然的舞曲。制作材料选用了彩布镶嵌LED，它的颜色和质感共同营造出轻松愉快的气氛，画面用了剪贴的装饰构成形式，装饰味浓，跟风铃的装饰休闲的用途相统一。

这件作品小巧精致，构思奇特，创作灵感来源于大自然，是一件非常理想的施教典范。其互动结构很简单，如图7-1~图7-5所示，由一个普通金属风铃和几件挂在风铃下面的自制装饰画组成。和普通风铃不相同的地方是，作者在装饰画上添加了一些LED彩灯，并巧妙地利用了该风铃的金属特性，使得该风铃在随风摆动时，不但能发出悦耳的金属碰撞声，还能让装饰画上的LED灯随着风铃的碰撞一闪一闪地发光，这种视觉效果在夜间显得更加突出。

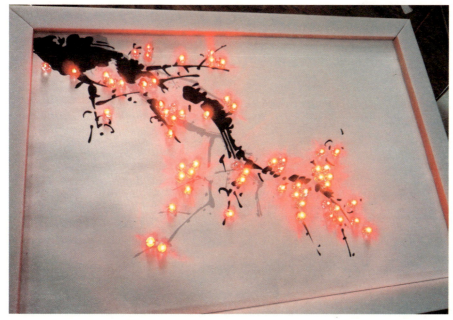

图7-1

图7-2

图7-3

从互动技术的角度来看，这件作品的原理和结构都较简单，但是表现出的效果却一点也不逊于其他复杂的作品。作品的目的是要实现上述发声发光的互动，发声的功能不用考虑，因为风铃本身就能发声，但是如何实现互动发光？首先，我们需要找到合适的传感器来感知"风"。但是，这个很抽象，不太好用常用的传感器来实现，而且很多情况下人们是用手来拨动风铃，所以，归根结底，是需要找到传感器来感知风铃本身的碰撞。一旦风铃发生碰撞，传感器要能够输出相应的信息给控制器，控制器再控制LED灯闪烁。所以，根据常规的思路，很自然地就想到了要用到振动传感器。如图7-4所示，左边是这个作品的简易示意图，如果用振动传感器的话，比如图中所示的声音传感器，就可以将传感器藏在坠子里面，与坠子紧贴在一起，再用导线连接坠子里的传感器和装饰画里的发光电路，整个电路结构就大致如此。需要改动的地方仅仅是去掉继电器，将直流电源换成电池组，或者将声音传感器换成水银开关也可以，但是需要小心调整水银开关的位置，使其摆放在临界导通的位置，这样，坠子稍微有一点振动，就能被水银开关感知。

但是，这件作品最终完成时却没有用任何传感器，而是巧妙地利用了风铃和坠子都是金属的特性，把风铃就当成了一个传感器开关。因为都是金属，所以设计时把坠子和风铃当成了一个开关的两部分。没有风时，坠子和风铃是不接触的，相当于开关是断开的，所以LED灯也不亮；当有风或有人拨动风铃时，风铃就碰撞到坠子上，它们一接触就相当于开关闭合导通，此时LED灯亮；碰撞完了以后，风铃又和坠子分开，相当于开关又断开，此时LED灯也跟着熄灭。风铃的每一支都相当于同一个开关的同一边，所以任何一支风铃撞到坠子上都能点亮LED灯，总的视觉效果就是伴随着叮叮当当的铃声，下面的LED灯也会随着声音的节奏一闪一闪。从互动技术角度来讲，该作品的传感器就是风铃自己，执行器是LED灯，而控制器已经被省略了。

图7-4 《风韵》结构示意图

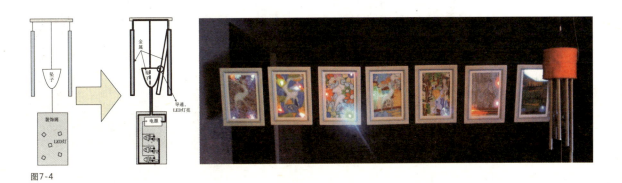

图7-4

基本的设计思路有了以后，就可以开始设计各个细节了。首先是预先完成电气部分。正如前面所提到的，电气部分一般不会是一个互动作品中最重要的部分，但绝对是艺术类学生感到最陌生、最没有把握的部分，所以建议学生在创作互动作品之初解决好电气部分的设计和制作。该作品的电路结构可以参考前面所讲。然后，计算元器件参数。此作品中一共用到了大约150个LED灯，排列方式为并联。在计算所需的电阻之前先要确定电源，此处选择的是5V直流电源模块。如果LED灯的数量少一些的话可以考虑用电池，但是此处有150个灯，每个按10mA的工作电流来计算，需要电源最多能提供1500mA也就是1.5A的电流，这么大的电流对于电池来讲不是很合适。实际作品选用的是5V直流电源模块，最大输出电流是2A，满足系统的电气要求。因为是5V电压，电阻又都是并联，因而需要150个电阻R来分别给每个LED灯限流。此处电阻的计算很简单，计算结果是应该选用100欧姆左右的电阻。由此可见，在互动装置设计初期的学生作品中，如果可以巧妙地构思，其实也不需要复杂的电气知识，从设计到制作都是艺术类学生可以独立完成的，这一点恐怕是这件作品作为一个学生习作最值得借鉴的地方之一。

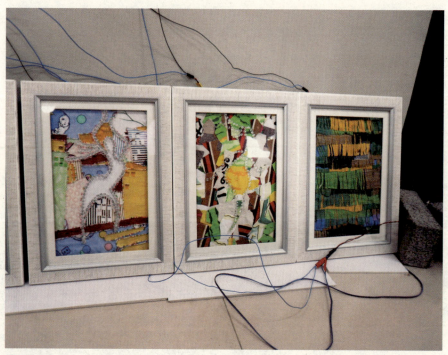

图7-5

"锦瑟"——水风琴

作者：宋韶伟

设计说明：

童年/古筝/高山流水/带着满身回忆，小小情节。对于童年的美好回忆一直难舍难忘，偶尔看见商场里小孩子戏水，那刻我感觉自己不存在了，存在的只是对他们的笑声的憧憬，对于这片刻的失真，我想保留住。

锦瑟，这是我早就想好的一个名字，脑海中一直在构思那种忘我的惬意，高山流水，琴声瑟瑟，闭上眼睛，融入这自然。作品追求的是一种宁静状态，重回童真的戏水，听着于水交融的声音，微软的蓝光，兮兮的瑟声，也可以是一种娱乐。单纯的戏水，却有水音蹦出，更加诱人的欢声笑语在这高频的生活之余享受片刻的安逸愉快。

这件作品是另一个很好的施教例子，它用到了两个常用的传感器和执行器。其结构由玻璃水缸、红外传感器以及音乐片组成，如图7-6所示。该作品要实现的功能是，当搅动水缸里的水时，水的动荡能够发出不同的音符，对应着起伏翻腾的水波，形成一种水琴的效果，在水波中展现了人与水、水与声音的互动。

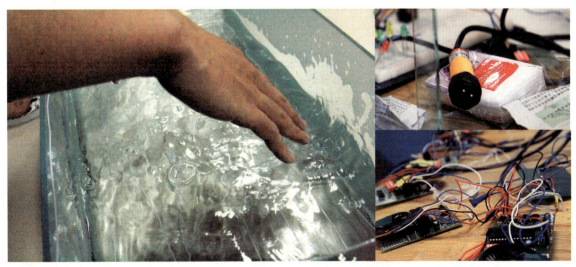

图7-6

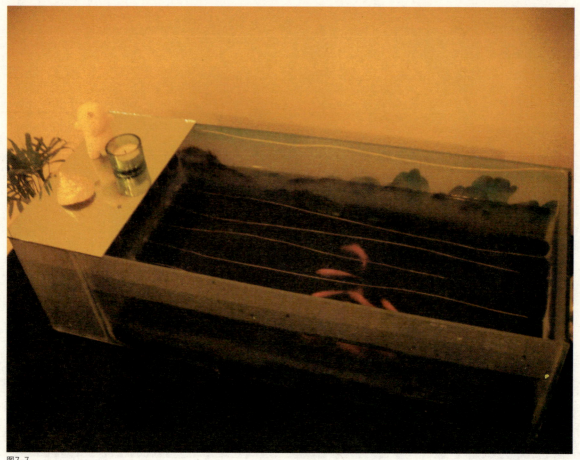

图7-7

从互动技术角度来分析一下该作品的设计思路。首先还是传感器的选择，要找到合适的传感器来感知水面的波动。这一点实现起来容易，但是要精确实现却比较困难。所谓精确实现，是在该作品中能够感知不同区域的水面波动。多个音符如何和水面的波动形成一一对应关系是重点解决的难题。一种方案是，水面起伏翻腾越大，产生的音调越高，反之音调越小。这种方案实现起来较麻烦，因为不太好定义水波翻腾的幅度，也不太容易找到合适的传感器，而且即使找到了，同一时刻也只能发出一个音且音效单调。另一种方案是，将水缸内的区域划分成几部分，每一部分对应一个音符，只要这个区域的水面波动剧烈到某个程度，就能够触发相应的音符，这样就有了多个音符一起发音的可能，因而音效要好得多。最终选择了第二种方案，并根据此方案选择了红外传感器来实现。

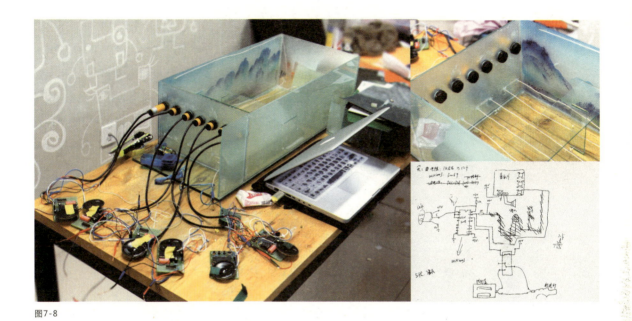

图7-8

看一下整个作品的示意图，如图7-9所示。7个红外传感器将水缸内的区域划分为7个部分，每个传感器负责感知相应部分水域的波动。当水面起伏波动到一定程度时，掀起的水波会挡住某一个或几个红外传感器发出的红外线，并触发红外传感器输出不同的信号。传感器要放置在临近水面合适的位置，太低的话会使传感器过于灵敏，水面一有轻微波动就会触发众多红外传感器，导致音乐片发声过于杂乱，太高的话会使传感器变得很迟钝，不容易被触发。在水平方向上，传感器也有自己的探测距离，该距离也不可太长或太短。不能太长的原因主要是要避免红外传感器被对面的水缸壁自动触发，如果那样的话水面波动不波动就对传感器没有了任何影响，所以探测距离不能超过水缸的长度。也不能太短，否则能够有效互动的范围也就变得一样短。

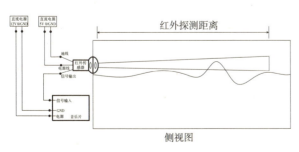 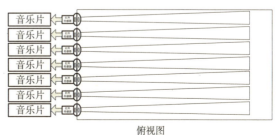

图7-9

对于执行器的选择相对比较容易，因为需要发声，所以基本只能选择音乐片。音乐片是一块集成电路板，需要配备喇叭才能发声。在此作品中使用了7块相同的音乐片来发出7个不同的音符。这样做会使作品的电气部分显得有些冗余，但是对于学生来讲，这样冗余的设计也更容易理解和实现。 作品中的控制器实际上已经集成到音乐片里面去了，音乐片里面的一部分电路会实现从传感器获取感知信息并驱动喇叭发声的功能。由于红外传感器和音乐片需要不同的工作电压，因而需要给作品配置两个不同电压的直流电源模块。

"玻璃盒子"

作者：李宁

设计说明：

第一个玻璃盒子主要想表现人与动物之间的关系，盒子里放了蛛网和蜘蛛（装饰的蛛网是用发光线做成的）。当红外感应器感应到有人靠近时，电机就正转，蜘蛛就向上爬，当人离开时，电机反转，蜘蛛又回到原来的位置。连接蜘蛛和电机用的是极细的渔线，所以几乎看不出来，为了表现当人靠近时，蜘蛛躲藏的动作。

第二个玻璃盒子的灵感来源于宫崎骏的动画片《幽灵公主》，由于自己特别喜欢里面的一个形象"小树精"，感觉很有意思，所以就放进了作业中。片中，当人靠近时，小树精极其好奇地盯着看，头也因为好奇而歪向一边。用软陶做了五个形象，头部和身体由一个轴固定，以便于让头部能自由活动。同样，用鱼线将小树精头部的一边与电机连接，有人靠近时，电机正转将小树精的头拉歪，人离开后，电机反转将线松开，头部由于重力又会恢复过来。这个设计作品用一个红外感应器控制，同时用了六个电机，由电机控制板控制，并与单片机相连接，由电脑编程后输入到单片机中，再用与其连接的电机控制板控制六个电机的正转和反转。

这是另一个比较成功的作品，原理很简单，但是电路结构比较复杂，作品最后的效果还是很理想的。作品中成功使用了电机，让模型蜘蛛和小树精真正地"活"了起来，取得了很好的视觉效果。作品设计过程如图7-10所示。

分析一下这件作品的原理和结构。作品的传感器选择很简单，毫无疑问，最好的选择就是使用红外传感器。但是，怎么才能让一件物品实实在在地活起来？之前所有讲课中有关执行器的例子基本上都是在围绕光和声做文章，比如LED灯或者发光彩线等，都是发光的执行器，而音乐片则是典型的发声的执行器。什么执行器才能产生机械运动？一般情况下我们只能使用电机。电机，又叫马达，既然决定使用电机，那么就避免不了涉及机械传动系统的问题。所谓机械传动系统，是指将电机转轴输出的旋转运动转化成其他形式运动的辅助系统，形象地说，比如在该作品中，从市场上买来的电机都只有光溜溜的一根轴，必须要想办法用这根旋转的轴来吊起蜘蛛，来摆动小树精的头。如果这是一件工业产品，那么这套系统可能就会设计得很复杂，很专业、很精确、很可靠。

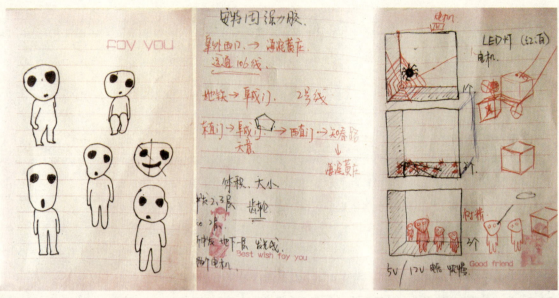

图7-10

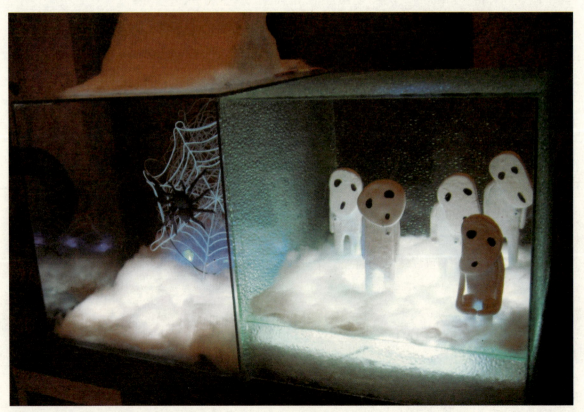

图7-11

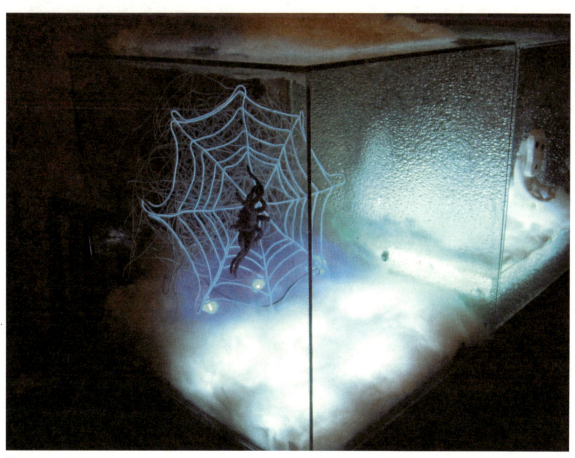
图7-12

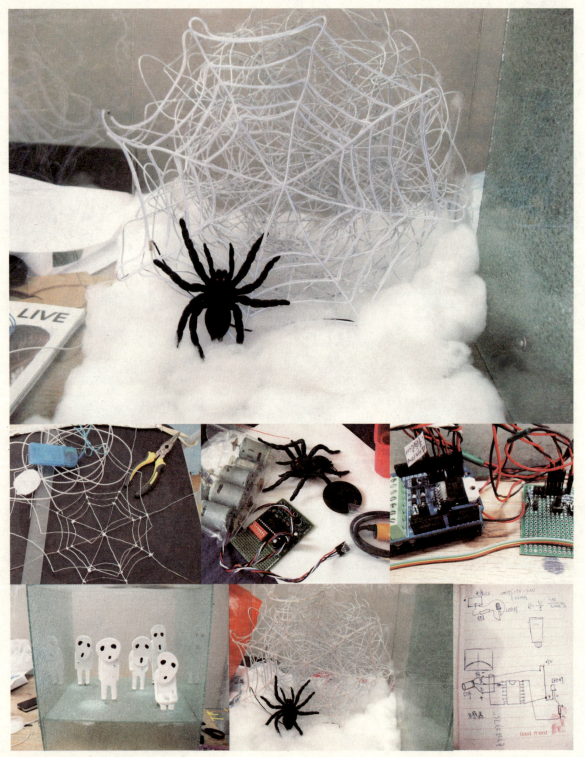

图 7-13

在这里，作为实验性的互动装置，只要能最方便、最快速地实现功能就可以了。所以，非常直观地，作品中采用了线绕的方式来实现蜘蛛和小树精的运动，如图7-14所示。

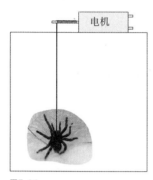

图7-14

在前面举的"风韵"和"水风琴"两个例子中，都基本没有涉及控制器部分的设计和制作，其实大部分的互动装置作品的控制器部分都是必不可少的，也是在学习中感觉最难懂、最花时间和最容易出问题的地方，而且随着作品的原理和结构变得越来越复杂，一般情况下，控制器部分的设计和制作也会变得更加复杂。在本作品中，控制器部分的设计算是比较复杂的，它需要完成的第一项工作是接收红外传感器的感知信息并驱动电机。正如前面介绍信号和能量关系时所阐述的道理一样，此处不能用红外传感器的输出信号直接驱动电机，虽然电机的工作电压是5V，红外传感器输出信号也是5V，但是传感器提供不了电机所需要的大电流，所以此处控制器的主要工作之一就是驱动电机，图7-15所示是驱动电机的一种可能的电路结构。

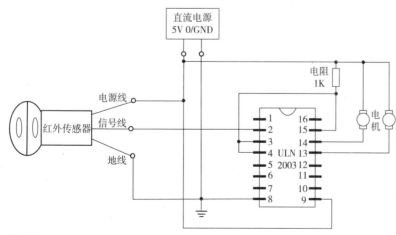

图7-15

图7-15 电机驱动

芯片ULN2003负责了控制器的驱动任务,当红外传感器感知到有人靠近时,电机就开始持续转动,当人离开时,电机就停止转动。两个关键问题,一是电机的正、反转,二是电机的转动时间控制。在作品的要求中,我们希望人离开时,蜘蛛和小树精能回到原来的位置,这个时候就需要电机反转,否则它们无法自动回位。所以,此处控制器不但要能实现电机的驱动,还要能控制电机的正、反转,这就需要搭建专门的电机驱动电路,比如H桥驱动电路,或购买专门的电机驱动芯片。此作品中选用了电机专用芯片L298N来分别驱动两个电机。第二个问题是电机转动的时间控制。当人靠近时,电机开始正转,电机轴绞动连接线,于是蜘蛛开始上升,小树精的头开始歪斜,但是不能一直这样转下去,否则连接线就会被绞断,所以需要控制电机的转动时间,使得转一段时间后就自动停下来了,而且不管是正转还是反转,在转的过程中,为了保持稳定,控制器都不响应传感器的信号,必须是一次完整的动作完成以后,控制器再检查传感器的信号,看是否需要反转或静止不动。

　　从以上的分析可以看出,此作品的控制器需要实现较多而且也比较复杂的任务,单纯靠搭建电路不能很好很方便地解决这些问题,因此需要使用单片机智能控制器和专用驱动芯片来实现整个控制器系统。在此作品中,选用了Arduino控制板作为主控制器,选用电机专用驱动芯片L298N来驱动电机。由于控制任务比较复杂,所以需要在Arduino控制板内编写相应的应用程序,该应用程序的主要目的是要实现前述的两个功能:控制电机正反转;控制电机的转动时间。

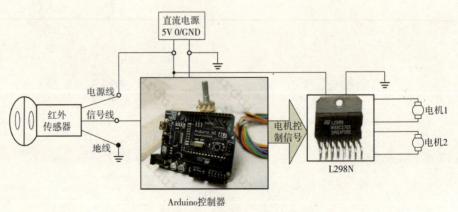

图7-16　玻璃盒子控制电路示意图

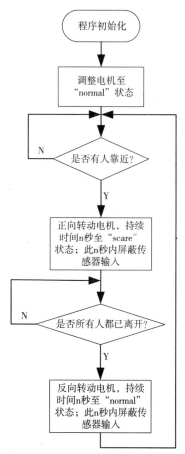

图7-17

图7-17 玻璃盒子结构示意图

"章鱼"

作者：周慧芳

设计说明：

该作品使用的是连续型红外传感器。在第二讲中，我们详细地讨论过开关传感器和连续传感器的区别，通过对该作品的分析，应该对两种传感器的区别有更加深刻的印象。正是因为使用了连续型红外传感器，所以，随着人的不断靠近，该作品能够选择让"章鱼"的不同部分发光。比如，当有人靠近作品但是还离得比较远时，章鱼外围部分的LED灯开始发光；当观众继续靠近时，"章鱼"的一两只触角被点亮，再靠近，所有触角被点亮，一直到整个画面全部被点亮；当观众离去时，图画的各个部分又会以相反的顺序灭掉。稍微改动一下作品控制器的程序，就能实现其他更多的视觉效果。

"章鱼"外观如图7-18所示。

图7-18

所谓连续型的红外传感器,是指传感器的输出不再是0V或5V两种输出,而是0V到5V之间的任何电压值。比如,物体离传感器很远时,输出为0V,稍微接近传感器的感知范围时,输出变为1V,再靠近一点时,输出变为2.5V,不断靠近时,输出会一直增大直到5V。选用连续型的红外传感器固然能够使作品更富有表现力,但是也使得后续的控制电路一下子复杂起来。此处控制器除了需要能够驱动众多LED灯之外,还应该能够识别连续型传感器输出的不同电压信号。为了简化电路设计,此作品也是选择了Arduino控制板作为控制器。Ardiuno控制板上面已经集成有专用的传感器输入接口,可以十分方便地接收连续型传感器输出的电压信号,并通过板上集成的A/D转换芯片,自动地进行模拟信号到数字信号的转换。 作品的执行器部分选用了LED灯,灯的数量和颜色可以自己来掌握。

本作品的另一大特点是使用的LED灯的数量特别庞大,这也是学生创作过程中经常遇到的难题之一。由于该作品使用的LED灯太多,首先在选择直流电源和设计LED灯的驱动电路时就需要特别注意。本作品选择了两块独立直流电源来分别给不同的电路部分供电。12V的大功率直流电源负责所有LED灯的驱动部分,5V的小功率直流电源负责控制器和传感器部分。选择12V的LED灯驱动电压是为了减少作品制作的工作量和提高LED灯部分的负载电阻。同时,由于LED灯数量太多,点亮和熄灭LED灯时可能会带来较大的电压波动和干扰,因此有必要将控制部分和驱动部分分开来供电,以保证电路的稳定性。在12V的供电电压下,可以将三个LED灯和一个限流电阻R先串联起来形成一路支路,然后再将所有支路并联起来。假设章鱼图案中一共用到了600个普通LED灯,这样将会形成600/3=200路支路。每路支路需要索取的电流是20mA,那么一共需要20mA×200=4A的电流才能点亮所有LED灯,因此大功率直流电源至少应该选择12V/5A左右的。假设普通LED灯的工作电压是3V,那么限流电阻R的阻值可以通过计算得到:R=(12-3×3)V/20mA=150欧姆。

由于LED灯的数量太多,这个时候还需要考虑另一个问题,那就是负载电阻和电源内阻的问题。我们之前计算得到每个支路的限流电阻R为150欧姆,那么,整个电路就一共有200条支路并联,因此对于整个LED电路,也就是对12V电源而言的整个负载电路,它的负载电阻就是R/200=0.75欧姆,这样小的负载电阻可能会对12V的直流电源产生一定影响。如果电源内阻很小,那么影响不会很大;但是如果电源内阻很大,比如假设此处电源内阻为1欧姆,那么整个电路就会受到很大影响,每条支路不再能获得额定的20mA电流,而是只能获得8.6mA,在这么小的电

流下工作,LED灯发光就会很微弱,甚至不能正常发光。因此,如果遇到要使用成百上千个LED灯的情况时,第一要使用单独的大功率电源为LED灯部分单独供电,还要尽可能使用内阻小的直流电源。

对LED灯的驱动,选用前面讲过的ULN2003来完成。ULN2003芯片的每一个通道都能提供至少500mA的驱动电流,有的改进型号甚至能提供每个通道1A的驱动电流。以500mA的单通道驱动能力为例,每一个通道能独立控制至多500mA/20mA=25条支路,为留有余量,最好每个通道驱动的支路数量不超过20条。每条支路串有3个LED灯,也就是说,每条通道可以驱动20×3=60个LED灯。

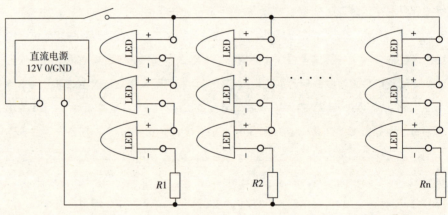

图7-19

图7-19 "章鱼"LED灯串并联基本结构

每条通道可以驱动20×3=60个LED灯。每一块ULN2003芯片集成有独立的7个通道,因而一块芯片能安全驱动的LED灯的数目为60×7=420个。在本作品中,如何分配每个通道驱动的LED灯数目是根据"章鱼"图案的需要来设计的。比如"章鱼"的两只眼睛由9个LED灯组成,但是这两只眼睛需要单独来控制,因而这9个LED灯被单独分配到一条驱动通道里;"章鱼"的某个触角由99个LED灯被分配到三条通道,每条通道33个,三个通道统一由一路信号控制。

最后,该作品在处理LED数量过多这个问题上采取了一个比较巧妙而且很有效的办法,就是将LED灯的持续点亮模式变换成闪烁点亮模式,也就是说,当某部分的LED灯被点亮时,这些LED灯不是一直在亮的,而是在不停地闪烁着,这样的话,对于电源的要求就降低了很多。至于闪烁的快慢可以在程序里面很方便地调节,同时也产生不同的视觉效果。作品的电路结构示意见图7-20。

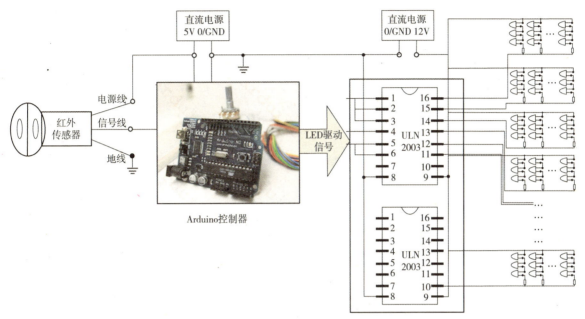

图7-20

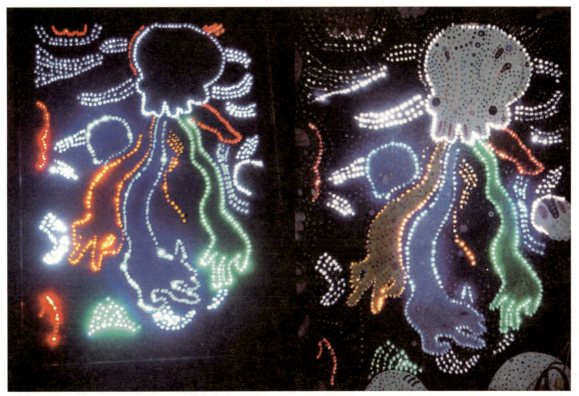

图7-21

图7-20 "章鱼"控制结构示意图

"互动坐垫"

作者：刘可红

设计说明：

互动坐垫是一个很有趣的作品，其结构和原理很简单，该作品的外观就是一个个蓬松的普通坐垫，但是只要有人坐上去，垫子里面就会发出事先录制好的各种屁的声音。

下面来分析一下该作品的原理和结构。首先还是传感器部分。传感器很简单，就是一个普通的微动开关，放置在垫子内部的中间，当有人坐下时，开关就闭合，触发藏在垫子某一处的音乐片，音乐片随即发出事先录制好的声音。当人站起来以后，开关断开，音乐片停止发声。每一个垫子都配备这样一套开关和音乐片，因此各个垫子可以同时发声。该作品的控制器和执行器都集成在了音乐片上面，因此整个作品的结构显得异常的简单，作者需要做的工作是音乐片、录制音乐、将开关和音乐片放置到垫子的合适位置。

电路结构图如下所示：

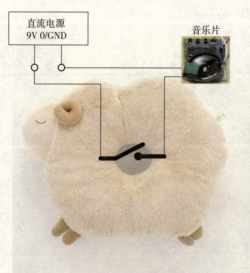

图7-22 "互动垫子"结构示意图

图7-22

图7-23

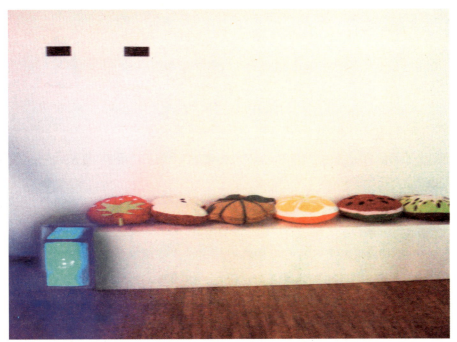

图7-24

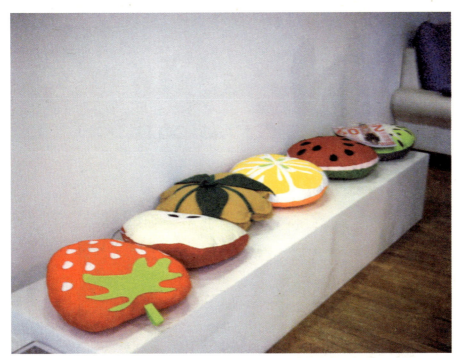

图7-25

"巨石合唱团"

作者： 唱智萍/刘颖

设计说明：

一直喜欢复活节岛上的石像，神秘有气势，所以我们以岛上的石像为原型，决定做一个巨石合唱团。

装置结构：

"石像"用泡沫底基，石膏雕塑，涂有颜料。每个形象随心所欲而成，嘴部张开镂空，口中接有喇叭、LED灯以及音乐芯片功放器，下接红外控制开关。13个石像以6个和7个分两排，摆成合唱阵势，下铺土色棉麻布，配合环境，隐藏电路。

互动效果：

当人经过时，被挡住的红外所对应的石像嘴巴发光并开始歌唱，歌声随着人的移动，依次从不同的石像口中传出，人越多，唱歌的石像越多，声音越洪亮。根据观众的多少呈现不同的合唱效果。

图7-26

图7-27

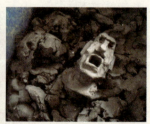
图7-28

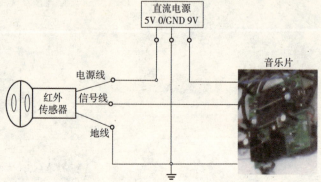
图7-29

图7-29　电路控制示意图

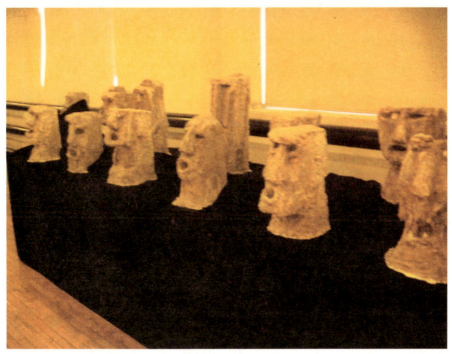

图7-30

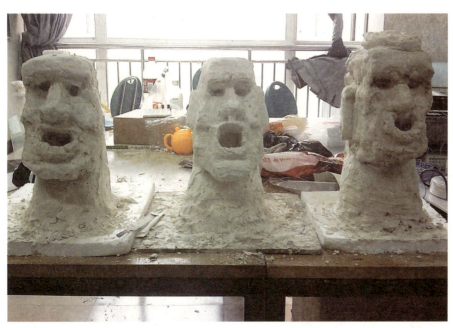

图7-31

"警示牌"

作者：丁夏琰

设计说明：

在常见的警示标志牌中结合生活中其他元素，使其更加生动有趣。通过互动装置的添加和使用，使其与人产生互动的过程中，作品的某些部分会产生不同的视觉、听觉效果。

标志作品系列：

"禁止森林内大小便"：当参与者接近此作品，红外感应器接到信号使作品上的LED亮起来，产生较强的视觉效果，目的是增强其警示作用，加强印象。

"禁止偷窥"：在已有的警示标志上加上偷窥元素，在互动参与过程中，作品中的红外感应器接到信号使LED亮起，目的是增加其趣味性。

"禁止超重"：在互动参与过程中，通过声音感应使作品的发光线工作，把作品放在不同场合，则给人带来更多联想。

"当心病毒"：增添了网络病毒的元素，使作品生动有趣。在互动参与过程中，通过红外感应器使LED工作。

"当心猛犬"：在互动参与中，通过声音感应使作品的发光线工作，同时伴随狗的叫声，放在不同场合，参与者会有不同反应。目的是增强作品的趣味性。

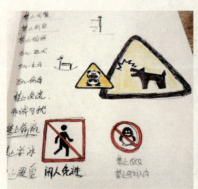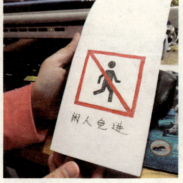

图7-32

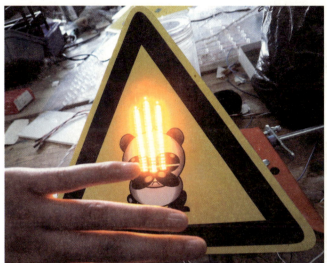

图7-33

图7-34

图7-35

图7-36

图7-37

"三维导航装置"

作者：冯艳丽/时博/孙丽平

设计说明：

使用者在导航模型上可以任意按下选择好的建筑物，导航系统便会自动根据当前的位置导航，方便用户熟悉建筑物各个空间布局和地址，便于用户简单迅速地找到目的地。另外，在目的地旁边设置一个辅助菜单来进行说明和介绍。特征是建筑物的抽象模型装置结合3D视频.

其特点：

1.快速、3D建模显示；检索十分方便；动态模拟；通信传送简便。
2.美观，视觉的愉悦性。

显示模块：

用来显示位置情况和视频图像，用户也可以根据自己的需要找到想要了解的信息和资料。

屏幕显示是通过显示设备将导航信息以三维图形、字符和数字形式在显示屏上显示出来，尤其是三维图形显示更具直观性，而且用户可通过人机对话方式，利用模型装置对用户想要到达之地的建筑物进行清晰指示。

三维导航装置一是多维地图的静态显示和动态显示作用，观察显示界面就可能实现导航的全过程；二是以电子地图数据库为基础，以数字形式存贮在外存贮器上，并能在屏幕上快速显示三维可视地图。

图7-38

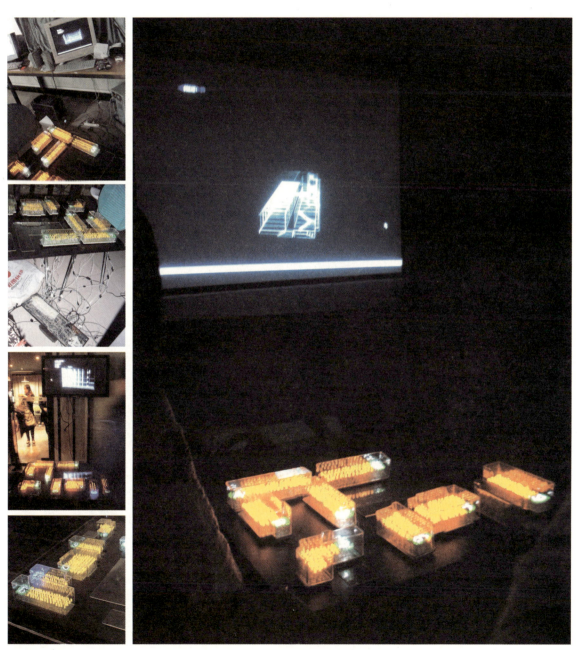

图7-39　　　图7-40

"玩偶"

作者：吕雯雯

设计感想：

刚开始做这个课题时我还有些混乱，不太清楚自己想要做个什么，所以选题花了我大量的时间和精力。最让我思想受限的就是不确定自己想的方案能否实际制作出来，但老师的鼓励是我前进的动力，先思考要做什么。于是我看了大量的有关于互动作品的视频、图片、网站等资料，最终定下了选题。这让我松了一口气，有了一个要达到的目标以后，你的思想就不会总是悬在半空了。

根据我们的想法安排的分析课让我们了解了我们的想法可以用一些什么方法来实现，老师给我讲的方法比我想的复杂，要用到超声波传感器什么的，貌似还要编程，这让我有些头大，因为对物理工程这方面的专业知识不了解，虽然老师说会来帮忙，但还是有些沮丧，不知是否能做出来。

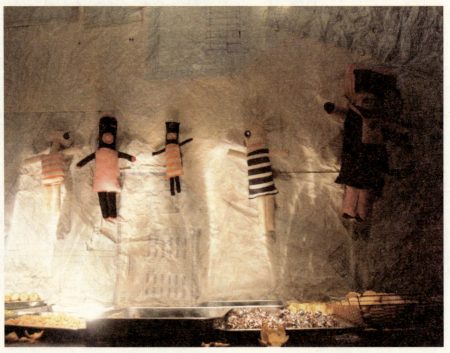

图7-41

当老师和我们一起去买制作零件时,我才感觉我的东西能制作出来,之前自己也去过电子大厦,想去问问看能买到哪些东西来制作我的作品,但去了才发现好痛苦,根本不知道要买什么型号的,或者买哪些东西有用。与懂行的人一起去买就是好一点,能知道要买哪些东西,什么类型的。但胖子不是一天吃成的,同样地,我们的东西也不是一次就能弄清楚并且买全了的,买了零部件回去自己连接,发现有的东西没买够,有的东西还要买,有的东西买回来自己弄效果不好,需要找厂家。到最后,差不多两天出去一次买材料,都快累吐了。虽然身体上很累,但心理上却很满足,我们整个工作室忙里忙外,相互帮着解决制作中出现的问题,气氛实在是太棒了。在制作当中,我们学到了很多我们以前并不了解的东西。大家每天都有事做,这让我感觉过得很充实。他们帮助我们完成了作品。

距离是个比较敏感的词,通常人们会同亲密的人保持较近的距离,同陌生的人保持较远的距离。但在拥挤的城市中,人与人的距离通常都不是由自己决定的。这个设计的作用在于提示人的距离。当有人与用户距离过近时,它会提示用户,以确保用户与陌生人的安全距离。此娃娃也可用于提示人与电脑的距离,将娃娃放于电脑旁或悬挂于用户身上,当用户与电脑的距离过近时,它便会提示用户调整坐姿,以防止错误的坐姿对人体的损发伤。此外,此设计也可放于家中危险物品旁,当有物体靠近时发出安全提示。

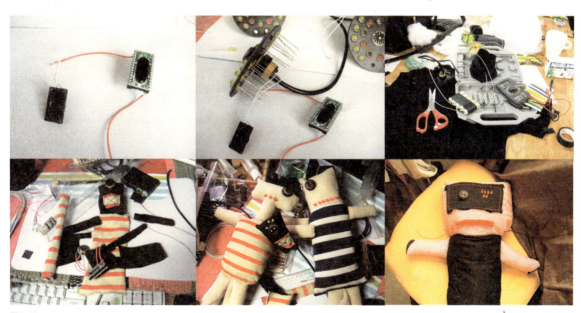

图7-42

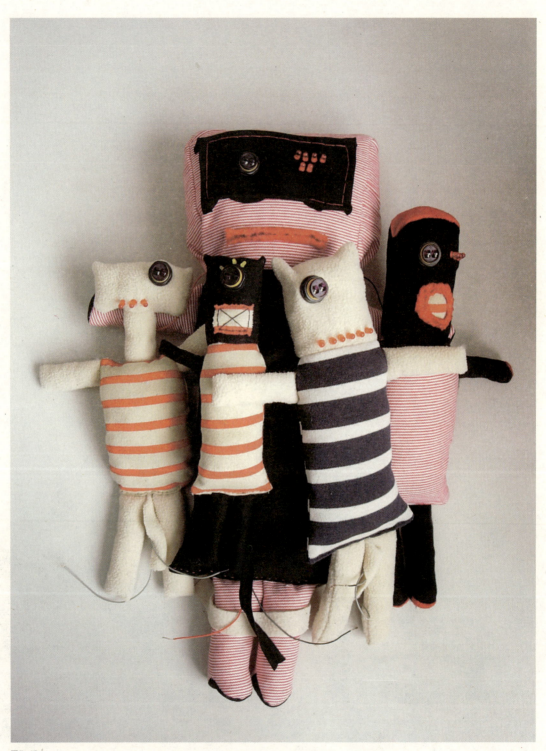

图7-43

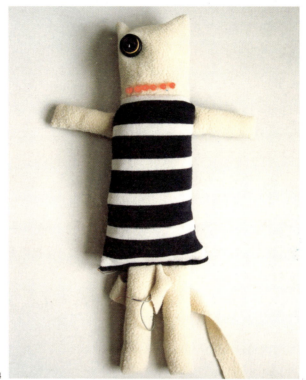

图7-44

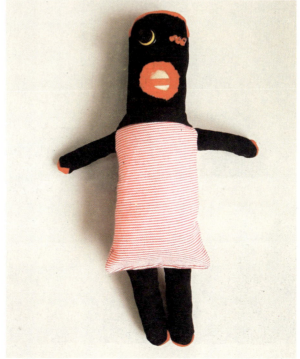

图7-45

"互动装置与环境"

作者：马小雨

设计感想：

通过这个课程的学习，对硬件和交互的可能有了更深入的了解，为将来的创作扩展了思路，开阔了思考的角度。与自己生活的环境相结合，和以前所做设计范围不尽相同，把我们带出了"黑屋子"，可以让更多的人参与进来，让更多的人看到，这本身就很有意义。在做作品的过程中，很大程度是自己一厢情愿地想和设计，而真正看到参与者参与时，才发现可能与之前所想大相径庭，这次设计让我更加注意到了这点。

另外，合作也是十分重要的，需要很好的沟通，让合作者可以清楚地了解到作品的目的和最终的效果（需要用图片、效果图等多种方法，不能仅仅用语言）。不同学科的交叉给创作带来了更多的可能。

图7-46

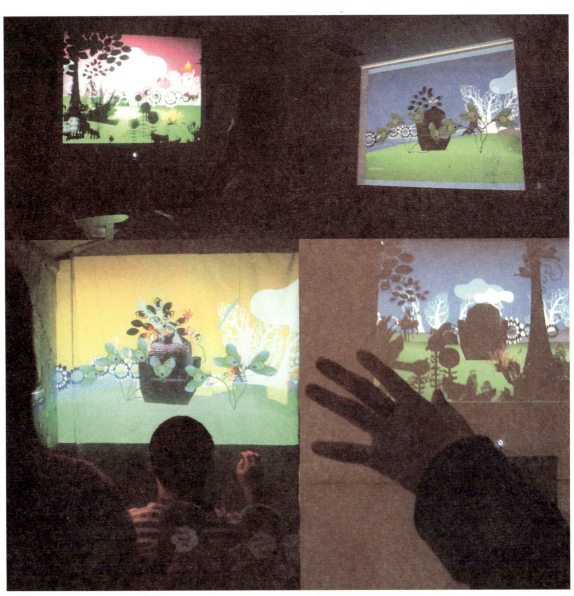

图7-47

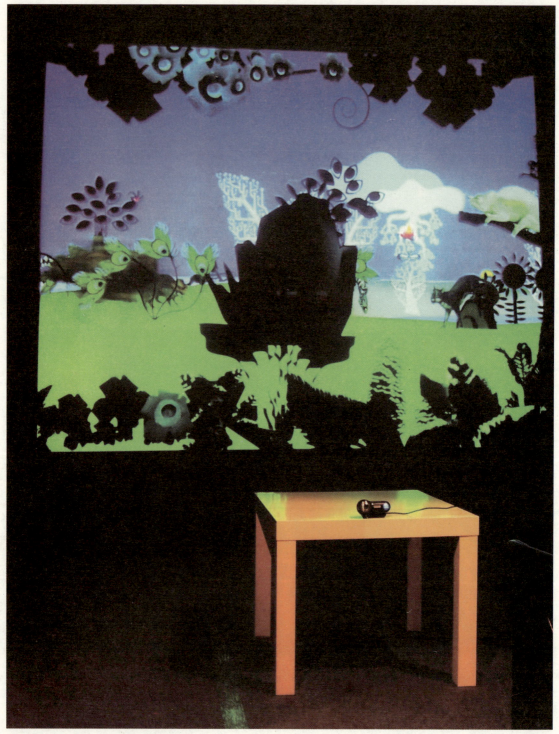

图7-48

针对作品而言，想法才是最重要的。以前总是想知道或者掌握更多的软件和技巧以达到十分惹眼的效果，但现在更加体会了想好一个东西，然后用什么表现就自然显现出来了这种设计过程，这种感觉很好。想好主题，找适合的形式去实现，这个过程很有意思，既不会让设计拘泥于形式，又会在设计的指引下找到最合适的方法，还能学到以前没有学过甚至是没有接触的东西。认真地发现生活中的一切，让自己的感觉变得敏感而不是无动于衷才是最重要的！

　　"自由过渡"是一个互动装置，主体由投影屏幕和一个沙发构成。屏幕上所展现的是一个具有平面效果的奇幻三维世界，一个虚拟的沙发居于画面中央，参与者只需坐在大屏幕前的真实沙发上便可以以沙发为媒介与虚拟世界进行互动。坐在沙发上的参与者通过前后左右摇摆身体来控制屏幕上虚拟的沙发在场景中漫游，而参与者的动态影像则通过摄像头被捕捉并显示于虚拟世界中，并可以触碰到其中的各种神奇的动植物并与之产生互动。本作品力图通过图像视觉效果和真实的装置来为参与者营造一种沉浸的体验，"自由"地从现实世界中"过渡"到虚拟的奇幻世界中，并在其中畅游。

"墙上的世界"

作者：吴彦涛

设计感想：

我们的城市，到处是钢筋混凝土，墙成了围城，拥堵了心境！有那么一面墙，看似无物，但隐藏着另一个鸟语花香的世界！！感受到芳香，感受到生机盎然，回归本真，亲近自然！寻找心灵深处对自然的热爱！！墙上的世界……

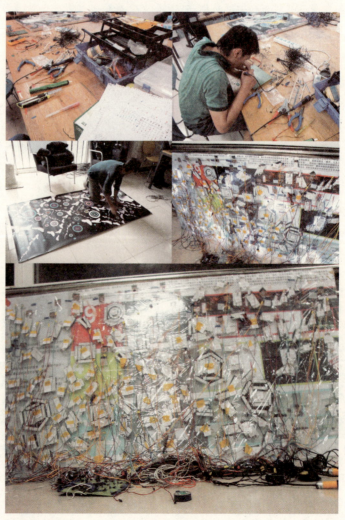

图7-49

"互动装置文字"

作者：崔晓西

设计感想：

这次设计从结果来看更像是一次尝试，受到国外互动装置的影响很大，国内也有过类似的作品。强烈地感觉到想法才是最重要的，技术并不能成为限制，总会找到合适的解决方案。就个人而言，缺乏把想法深入的能力。

更加明确了自己的任务，主要是对创意和视觉表现的控制，技术方面必须通过多方合作，一个人基本是不可能做到的。好的合作是效率高的、沟通顺畅的。

在未来的作品中我将更加强调作品的概念。技术和视觉化的表现都是外表化的，互动作品不仅仅是摄像头和红外或运用类似技术的感应设备，应该有更深层次的思考。艺术作品还是要拥有一些贵族气质的，不是大众的。如果是互动的设计作品，要考虑的就很多了，和艺术作品不同，设计更需要全方位地思考。

图7-50

"回忆——舞蹈"

作者：谢海波

设计说明：

童年玩耍磁铁的回忆，现在对新元素的理解。

我并不擅长歌舞，却很感兴趣。作品灵感来源于自己对踢踏舞《大河之舞》的喜爱，百听百看不厌。

舞台之上最美的莫过于身影，踢踏舞却用脚演绎出了另一番精彩。

玻璃上的磁铁如同踢踏的舞步，漫不经心，却丰富多彩。

童年给磁铁设置的舞台是学校的课桌，课上课下，乐此不疲。

自己也相信很多人童年都有这样的经历。

内部的玻璃虽然被颜色遮住，可看到的人不用费太大心思就可以猜出这个作品的原理。

单纯，是我追求的设计理念。

作品一直在追求单纯，单纯的童年回忆，可长大是每个人必须面对的，单纯也逐渐模糊起来。内部随意的粉刷使玻璃的透彻掺杂了一丝遗憾，使人们无法确认自己的对作品原理的猜测，更能勾起观看者对童年的回忆。

回忆，永远是最美好的事物。

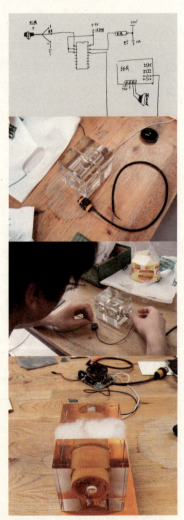

图7-51

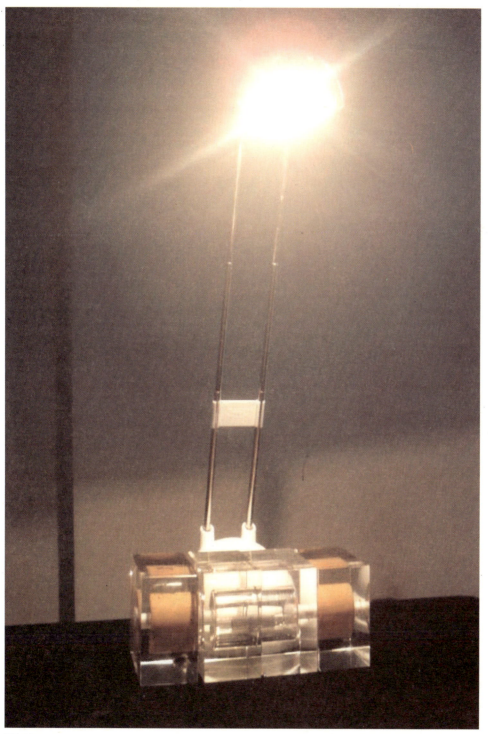

图7-52

"发光发声的蝴蝶"

作者：邢娑雅

设计说明：

我的作品"发光发声的蝴蝶"是一个具有互动形式的装置，它可以放在一个公共的环境中，与自然的环境相结合，打破环境的沉闷，增加环境的装饰性和趣味性。整个作品是由蝴蝶、LED灯（红、黄、绿）、红外感应器、音乐片、扬声器、功放、两部电源（5V控制LED灯，12V控制功放、扬声器）这七部分组成。LED灯是分布在蝴蝶身上的，每个蝴蝶身上有15个LED灯，3个灯为一组串联在一起，5组灯分别并联在一起。蝴蝶与蝴蝶之间又是相互并联在一起（共10组）。

红外感应器相当于一个控制开关，当有人或物体经过时，光线被物体挡住，此时的电路是闭合的，电路接通，蝴蝶身上的LED灯随之亮起来。同时，控制音乐的功放的电路也是闭合的，音乐会响起。当人离开时，红外感应器又恢复原来的状态，控制LED灯的电路是切断的，LED灯就灭了。控制音乐的功放的电路也处于被切断的状态，音乐停止，从而实现人与装置的互动性。

图7-53

图7-54

"声音罐子"

作者：于国志

设计说明：

1. 作品介绍

这是一个可以存储声音的罐子：打开盖子并对着罐子内部说话时可以进行录音。盖上盖子后，每摇晃一次就会发出一次录入的声音。随着摇晃速度和频率的增加，罐子内发出的声音将呈正比地进行叠加、重复发出，就像把声音变成一个有形的物质在罐子中弹来弹去一样，在内部回荡。最后，将盖子打开并倒置，就可以放掉声音，翻过来即可重新录入。

2. 设计目的

探索将无形的声音有形化，从而实现一种全新的娱乐方式。

3. 基本制作材料

录放音电路板、喇叭、红外传感器、按钮、实心小球、电池盒、干电池、导线若干。

4. 实现方式

首先通过红外传感器判断罐子的盖子是否打开，从而启动录音程序。

实现在摇动的时候不停地放出声音，这就要判断什么时候罐子在摇晃以及摇晃的次数。我的方法是在罐子内再放一个中空的盒子，盒子内置有一个略带重量的小球，并在盒子的上、前、后、左、右五个方向分别安装按钮。这样，在罐子晃动的时候会触发不同的按钮，就可以判断什么时候罐子在摇晃和摇晃的次数。将罐子倒置的时候，由于长时间触发盒子上方的按钮，按钮所连接的录放音电路板则会按照事先设定的程序将声音洗掉，从而达到清除声音的效果。

其中，电路连接的难点在于如何判断盖子打开后触发的是放音还是录音。我的做法是将板子上录放音开关短路掉，红外触发录音跟放音的电流，当被扣向上时放音开关被短路，录音开关激活，反之亦然。

5. 总结

这个作品还不成熟，在体积方面以及对录放音效果的控制方面还有待完善，在电源的提供和制作材料的使用寿命问题上可能需要重新思考、解决。感谢老师的指导以及同学们的帮助。

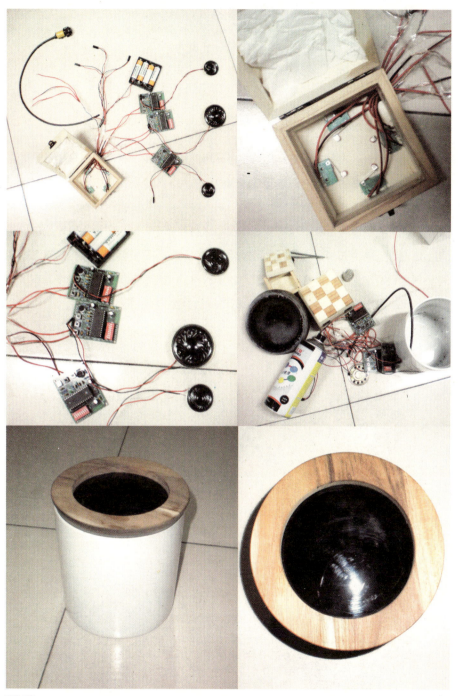

图7-55

"瓶子的灵感"

作者：张鲍奇

设计说明：

瓶子的设计灵感：平日里看妈妈在做无聊而烦琐的家务劳动的时候，希望能在这些琐碎并且繁重的劳动中让妈妈感受到些许的快乐和轻松。在干家务活的时候，一些不经意间的小动作就能够触发一些不一样的变化，让本来是死气沉沉的家庭用品和劳动工具都具有生命，让这些本无生命的物件也可以和人们进行沟通，进行互动，让温馨无处不在。当人们晃动第一个瓶子的时候，瓶子会发出碰撞的声音，还有不同色彩的灯光闪现。当打开第二个瓶子的时候，会听到潺潺的流水声，在做家务的时候放松心情。第三个瓶子被敲打的时候会发出"啊~疼"的声音。

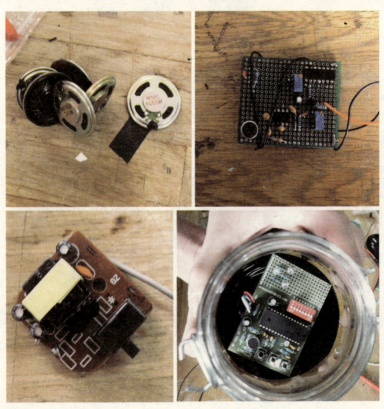

图7-56

图7-57

"灵动"

作者：张健

设计说明：

设计理念：伴随着科学技术的日新月异，公共环境空间作为现代都市人们生活的一个活动空间，其公共性、开放性和实用性已不再满足都市人的生活。公共环境空间的互动性和娱乐性开始成为都市人们追寻的新目标。充满现代气息和时代感的互动艺术装置应运而生。

设计立意：

以人为本的设计理念，更注重互动性，娱乐性。强调其环保性，节约能源。

表现手法：

艺术与思想表现的设计：形式上，采用七个方形盒子，每一个盒子代表一个单独的钢琴音符，七个共同组成哆来咪发嗦啦西七个钢琴音符。每一个盒子分别呈现出赤橙黄绿青蓝紫七彩颜色。人们可以进入感应区域自己或多人来伴奏音乐，使其在互动娱乐过程中，更具艺术性、观赏性和情趣性。

环保性设计：设计过程，侧重节约电力能源，只有当人们进入感应区域时，互动音乐灯才可以点亮，当人走出感应区域后自行熄灭。

课题报告

通过此次课题的学习，我深刻了解到了互动媒体设计的整个流程。从一个想法的诞生，到最终成品的制作呈现，每一个环节都是在不断地发现问题再解决问题。前期重点是了解整个装置互动的感应原理问题，也就是开始涉及本学科之外的电子工程学科。难点是如何利用现有技术资源来实现装置之间的互动感应。课题中期制作是锻炼自己和自身学习的阶段，也是整个过程中关键点所在和耗时耗力最大的阶段。制作过程可分为两部分。第一个是要解决内部互动感应电路问题及完成电路板制作。这是课题中富有挑战性的地方，需要对电子元件和电路设计有所了解，动手焊接电路板。第二个是实现装置外观的设计制作。需要了解现有市场上的灯具外形，材料，加工，价位……也要不断地去跑市场，搜集各个市场的信息资料，不断地寻找合适的解决方案。

课题后期，主要问题是内部互动感应元件与外部造型的连接问题，是整个过程

中最需要耐心、费神的过程。一个小小的电路线路的连接出错，不但会导致整个装置无法正常工作，可能还会造成人员触电的危险，所以在连接过程中也作了一些必要的安全措施。上面是对课题的学习制作的一点回顾总结。一个设计作品的诞生，要受各个方面的制约限制，寻找最合适的方法来解决出现的问题。设计要考虑到市场的重要性，为消费者着想，才能做出更优化的设计。

受众群体：

经历三次展览，互动作品能够受到大部分受众的喜爱。

作品受众分析：

　　70%为儿童，少年；

　　20%为青年人；

　　10%为中年人。

展览互动效果：

80%以上人群觉得作品展览比较有新意，能够达到在环境设计中的互动效果。人们亲自在环境中去伴奏音乐，起到了休闲娱乐的作用，也达到了作品在环境中的功能性初步应用。

互动作品展示反馈信息：

通过三次展览验证，作品能够承受较大人群流量。在展示过程中，出现了人进入感应区域后，音乐感应慢的现象，灯的频闪现象，感应对管固定不稳定问题及受环境限制问题。

互动作品后期再设计：

（1）重新进行造型设计！

（2）解决感应电路板音乐延迟现象。

（3）减少电线露出，达到整体美观。

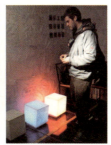

图7-58

（4）内部电路板的隐藏及感应对管的隐藏问题。

（5）增加互动影像及有意思的成分，以达到互动的趣味性。

课程及展览总结

互动音乐灯作品诞生在互动装置与环境设计的课程中，作品达到预期效果，但由于作品处于实验尝试阶段，还有很多不成熟的地方，作品前期并没有进行受众的调查分析及作品在功能性上定位不明确，市场前期不成熟，有待后期的完善再设计。

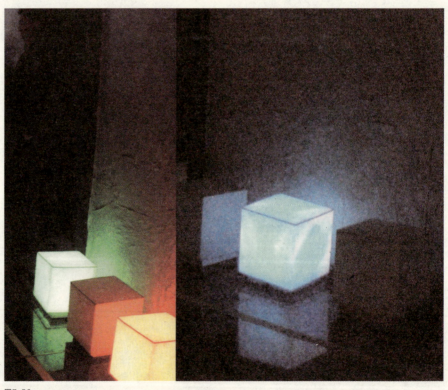

图7-59

"诗情画意"

作者：张燕妮

设计说明：

山本圭吾先生（新媒体艺术家）说过："关注本土文化，单纯依赖先进的技术手段是产生不了艺术的，只有与人的精神世界相连才能产生真正的艺术。"这让我思考了很久，在互动空间装置课上我做了"诗情画意"这个作品，在咖啡厅这样的公共环境中，人们更加关心的是环境的氛围是否适宜他们的交流，电视的声音是否会对情绪、交流等产生干扰。放置诗意的画面，和人们形成互动，让这些整日忙碌的人们去关注我们的文化，感受自然，思考自身的存在。

画面配合诗句、国画、书法、古琴声，不会给人们的交流造成影响，交谈时不会注意到低幽的琴声，安静时又可以感受古典文化与内心的恬淡清静。画面会因为访客的到来而产生变化。在古代，这些都是精英阶层的产物，在现代社会，让人们在无意中去接触、了解我们的文化，通过这种娱乐式的互动手段对传统文化产生新的认识。

图7-60

图7-61

"融入生活的设计"

作者：赵雅娇

设计说明：

本系列作品是使用生活中最熟悉的东西，在已有产品的基础上进行开发再创造，并以此为出发点，加上视觉元素，以互动为原则，吸引大家的注意。将此作品融入到生活当中，使平凡的生活空间更具有特色。

花瓶：给静态的花加上LED灯光色彩，互动式的体验，使原本没有生命的花活灵活现，在室内实现与自然的沟通。灯光使花在夜间也能发挥作用。

变色灯：与六种颜色试管的搭配，使使用者可以根据每天的心情，通过滴管拾取颜色，从而改变灯的颜色，使生活更有乐趣。

图7-62

"听"来横祸
——关于开车打电话与交通事故发生原因的研究
作者：赵成懿

设计说明：

交通事故造成的死亡率在人类非正常死亡的原因里世界排名在前十位，而造成交通事故的原因里，打电话分心造成的事故和酒后驾驶一样，排第一位。生活中人们随处可见这样的现象：在川流不息的马路上，一辆私人轿车不紧不慢地如蜗牛般在车道内爬行，对身后车辆的鸣笛催促置若罔闻；明明前方是红灯，偏偏有车辆不顾规则，冲出车道；一辆大型货车如醉汉般在立交桥上横冲直撞……这些车辆到底是怎么了？如同中了什么邪恶的魔法一般冲向危险。其实，如果仔细观察，就会发现，这些车辆都有一个共同特点，那就是它们的司机都坐在驾驶座上煲电话粥呢……

不少人都有边开车边打电话的习惯，其实他们中的大多数能够意识到它的危险，但还是存有侥幸心理。人们普遍了解酒后驾驶的坏处，而对边打电话边开车这种事情司空见惯。这就是为什么打电话引起的交通事故比酒后驾驶还高。

在开车的时候，司机的注意力应该高度集中，而司机边打电话边开车，对路况的注意力大幅下降，应变能力、协调能力等综合指标都会降低。我做这个作品的目的就是要让人们意识到打电话造成的交通的危险其实是如影随形的。

作品通过几段以打电话引起的事故为主题的动画与电话机的按钮相结合的手段，实现了以上提到的目的。具体要达到的效果：一触发电话机上的按钮，显示器上就播放一段与之对应的交通车祸动画，达到以上所说的设计目标。

 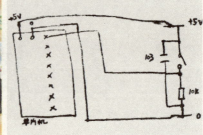

图7-63

图7-64

图7-65

"细胞"

作者：黄艺姝

设计说明：

我们来到中发电子城有点晕，什么都不知道，看着柜台上各种各样的零件，脑袋里面装着无数个问号，当然最关心的还是自己能不能顺利地做出自己想要的作品！对于各种各样的工具和零件，同学们表现出了极大的热情和兴趣，都想赶紧自己动手连一连电路，第一次拿焊枪的时候还真有点怕烫到自己，呵呵……

制作从开始就走了弯路，要让银片有半圆的弧度，着实给我出了个大难题。一遍遍的过火和敲打过后，虽然出了雏形但是坑洼不平，让我很头疼，后来咨询了技术师傅，改用立体焊接，翻模后砸出来的半圆，效果还不错，比较满意。

草图变成实物啦！在半圆上锯出镂空的图案比在平面上难度增加好多，效果不是很满意，觉得很糙，因为是实验品，所以曾经几度想把它给毁了重新做，可是都被身边的人制止了，最终还是留下了它。

尝试了很多种拼凑方法，也争取了很多人的意见，结果还是挑花眼了，因为整天和它们打交道，早已经视觉疲劳，分不出好坏了，可是大家的审美取向不同，问了一圈以后让我更摸不着头脑啦。真是好事多磨，在我马上要完成这件作品的时候又出现状况，亚克力板突然断了，虽然知道这种材料很脆弱，但没想到会如此不堪一击，无奈了，当时还真的有点浮躁，但最后还是沉下心用胶给补上了，还挺牢靠。

这件名为"细胞"的概念首饰设计是一种尝试，突破人们的"首饰只是装饰品"的观念，将其与感应装置相结合，增加了饰品的功能性和趣味性，是对传统首饰设计的颠覆！

它从外形上看就好像是一个正在分裂的细胞，我所表达的就是一种强的生命力，朝气蓬勃，生生不息，代表了一种个体生命的延续！暗示出的是希望和光芒！

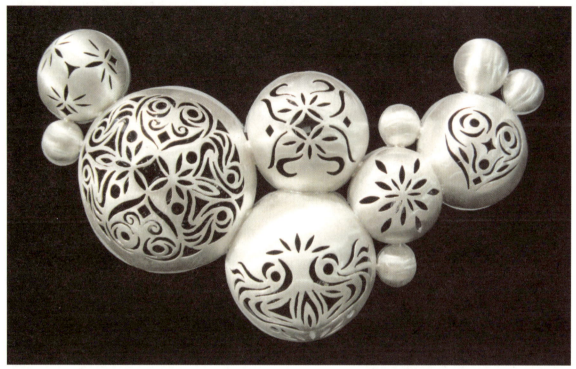

图7-66

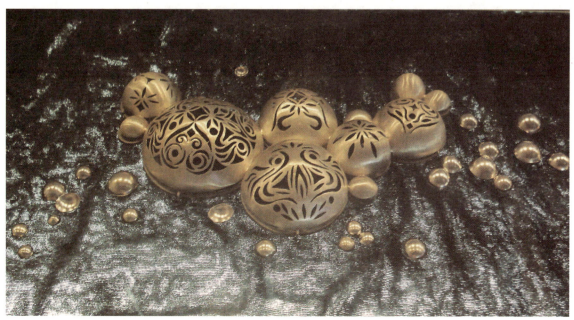

图7-67

108
实验互动装置艺术

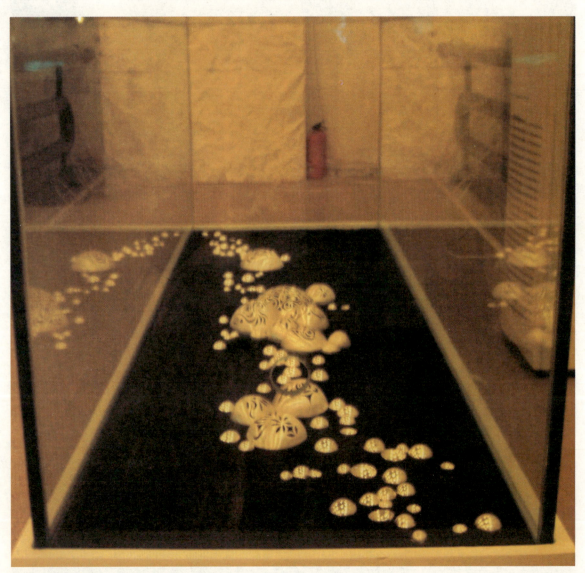

图7-68

109
实验互动装置艺术

图7-69

"看得见的声音"

作者：姜山河

设计说明：

看得见的声音——为聋哑人设计

生活中听不见声音的聋哑人会遇到很多的困难，过马路时汽车的鸣笛，友人到访时的门铃声……这种突如其来的含有警示信息的声音，聋哑人是接收不到的，发出信息的人会误认为对方已经听见，从而发生矛盾、冲突，甚至是生命危险。

这件声音装置用图像的形式表现了声音的变化，简单，易懂，美观。聋哑人将其放在自己能看得见的位置，当发生大的图像波动时会引起聋哑人的注意，久而久之，聋哑人对图像的变化有了一定的了解，也会分清哪是门铃声，哪是鸣笛声。

图7-70

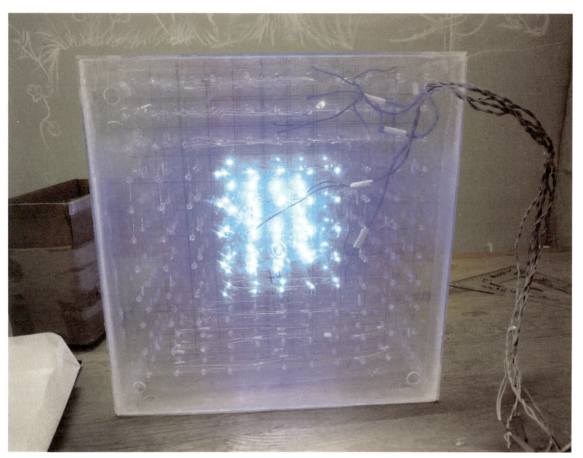

图7-71

图7-72

"小心——关门"

作者：侯景萌

关于爱惜身边物品的互动设计

目的和宗旨：

通过运用图像和声音结合的互动效果将门拟人化，当人们对门进行动作的轻重不同时，门会给予不同的拟人反应，提醒万物皆有灵性，即使是身边的物品也是需要人们细心呵护和爱惜的。

文献参考：《情感化设计》

方法：实验法和问题调研

第一阶段：确立目标，明确大的主旨。

门作为人们生活中不可或缺的物品，具有很多便于和人们产生互动的条件。

第二阶段：深入了解，具体研究。

1．门所在的环境

寝室门（便于观察以及需要关起来的门）。

2．门的本身的特性

无回关的设置，需要人力关上。

3．人对门的动作分类

（1）安静时（有人睡觉），静音模式，只通过图像表现，不添加声音互动。

（2）正常状态，正常模式，声音和图像互相结合。

1）轻关。指回身轻轻关上，手始终握着门把。门拟人化地出现笑脸图像，并有礼貌地说谢谢等。

2）随手正常关上。在关门力度上属于正常大小。出现正常图像并有礼貌地说谢谢等。

3）重甩、踢关等。出现受伤或破碎的图像等，声音是爆炸或破碎的声音。

4．需要的装置设备

2个4cm感应距离的红外传感器（计算门关上时的速度分类情况）；

投影仪（给门赋予拟人化表情）；

电脑（声音和程序的控制）；

分段动画。

第三阶段：实践中制作，理论与实践相结合。

第四阶段：最后的反馈和文字记载总结等。

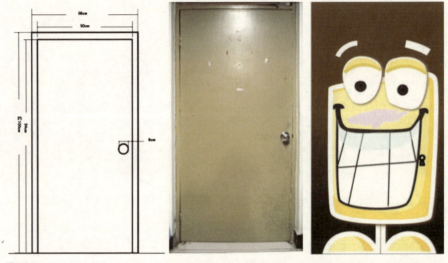

图7-73

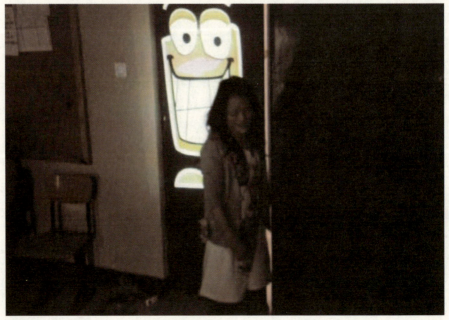

图7-74